カフェの空間學　世界のデザイン手法
Site Specific Café Design

100
原點

日本建築師帶你
看懂世界魅力咖啡館

加藤匡毅
Puddle

—

著

陳令嫻

—

譯

加藤匡毅的咖啡空間學
親自拍攝、手繪實測、平面圖解，解剖人氣咖啡館思考與設計之道

序言

本書日文版於 2019 年秋天出版。當時可說是全球咖啡館最五花八門的時代吧！就連原本在裝潢上跟多胞胎沒兩樣的連鎖店與旗艦店，也紛紛打造出大相逕庭的空間，光是觀察自家附近，便已陸續出現多家特色強烈的咖啡館。

現代人透過智慧型手機與電腦所取得的虛擬空間，可隨時隨地聯繫溝通，卻也因此更加渴求實體空間。相較於 APP 介面或是網站設計總是雷同，現代人渴望的是扎根於當地的特色咖啡館。

但是究竟該如何打造出充滿個性的咖啡館呢？美味咖啡、人、款待之心，眾多因素相乘方能組成一間咖啡館，本書則從建築的角度，也就是空間的觀點來探討。

我的目標是打造出適合當地的「特色」咖啡館，至今設計過的咖啡館橫跨十五個國家與地區。

以一個外地人的身分，造訪當地，尋找當地的魅力，建立與琢磨空間核心，在眾人面前交出充滿「特色」的空間……

話說起來很好聽，做起來卻沒有固定的公式。每個專案都是在掙扎中尋找正確答案，像是一趟沒有盡頭的旅行。

我在 2018 年春天恰好獲得機會回顧當年的旅程，因此完成了這本書。

本書收錄了日本國內外共三十九個案例（其中兩間咖啡館已歇業*，另外有三間是我設計的作品），都是我私下造訪或是因公前往時印象特別深刻的咖啡館。為了向各位介紹，我特地帶了相機、

*編註：截至原書完成日期（2019）為兩間，最新情報見P180「店家資訊」。

素描本與紙筆再度前往與採訪。當初以客人身分造訪時為何覺得空間舒適，又是為何留下鮮明記憶呢？藉由採訪老闆與設計師，加上我個人的解釋，分析出各家咖啡館是基於何種目的，才足以打造其「特色」。

　　從事設計工作前我的興趣是「素描」與「攝影」，我以這兩項興趣作為本書主軸。因此本書讀者不限於設計工作者，不是建築師也能輕鬆理解。

　　案例依照我個人設計時經常注意的三點作分類：

　　Ch1　咖啡館與環境

　　Ch2　咖啡館與人

　　Ch3　咖啡館與時間

　　第一章介紹咖啡館的設計如何受到地點本身與周遭環境的影響，又是如何影響周遭；第二章介紹專為各種顧客類型設計的理想咖啡館；第三章思考如何將流逝的時光呈現在咖啡館設計中。

　　本書無須從頭依序閱讀，歡迎讀者隨意從喜歡的章節著手。

　　我期盼各位透過本書，重新了解咖啡館的空間設計，是建立人類生活與區域特色的重要行為。

　　　　　　　　　　　　　　　　　　　　　　　加藤匡毅

日本案例總覽

● Ch1案例　● Ch2案例　● Ch3案例

36 OMOTESANDO KOFFEE
38 artless craft tea & coffee / artless appointment gallery
39 Dandelion Chocolate, Factory & Cafe Kuramae

08 Dandelion Chocolate, Kamakura

18 六曜社珈琲店

23 三富中心
30 MAMEBACO

37 walden woods kyoto

03 BROOKLYN ROASTING
 COMPANY KITAHAMA

33 池淵牙科 POND Sakaimachi

27 NO COFFEE

31 CAFE Ryusenkei

06 the AIRSTREAM GARDEN
14 SATURDAYS NEW YORK CITY TOKYO
15 Blue Bottle Coffee 三軒茶屋店
16 ONIBUS COFFEE Nakameguro
17 GLITCH COFFEE BREWED @ 9h
19 KOFFEE MAMEYA

22 HIGUMA Doughnuts × Coffee Wrights 表參道
28 COFFEE SUPREME TOKYO
29 ABOUT LIFE COFFEE BREWERS
32 FINETIME COFFEE ROASTERS

13 星巴克 - 太宰府天滿宮表參道店

世界案例總覽

05 HONOR
07 fluctuat nec mergitur

24 Bonanza Coffee Heroes

10 Seesaw Coffee - 外灘金融中心

21 KB CAFESHOP by KB COFFEE ROASTERS

04 Skye Coffee Co.

20 Elephant Grounds 星街店

09 The Magazine Shop

02 CAFE POMEGRANATE

25 ACOFFEE
26 Patricia Coffee Brewers

01 Third Wave Kiosk
12 Slater St. Bench

11 Dandelion Chocolate - Ferry Building

34 Higher Ground Melbourne
35 Lune Croissanterie

Contents

—— Ch1 ——

places

咖啡館與環境

──　間咖啡館之所以令人想要逗留，多半是因為「空間與地景結合」。例如欣賞得到美麗景色，或是在喧囂的都會提供行人小憩的角落，藉由提供不受外界影響或不同於日常生活的空間，讓顧客在享用咖啡的瞬間感覺自己與空間融為一體，心靈平穩寧靜。

　　第一章一共蒐集十九個案例，介紹如何利用設計展現地景最大的魅力。我以下列三個觀點分析各個案例的設計手法。

1. 向環境借景

聚焦於所在地的自然環境或文化等背景，藉由設計強調這些背景。設計的手法包括借景雄偉的大自然、與周遭環境融為一體，或是喚醒眾人注視當地原始文化或生活。

2. 模糊內外界限

室內外的界線朦朧或是近乎消失，例如積極引進外界空間或是在邊界設立緩衝區。

3. 與外界隔絕

這種咖啡館的室內外空間毫無關聯，特徵是以物理性方式阻隔外界影響，強調內部空間，呈現獨自的世界觀。

01 / 敬畏自然，與環境共生

Third Wave Kiosk（澳洲托爾坎）
——Tony Hobba Pty Ltd

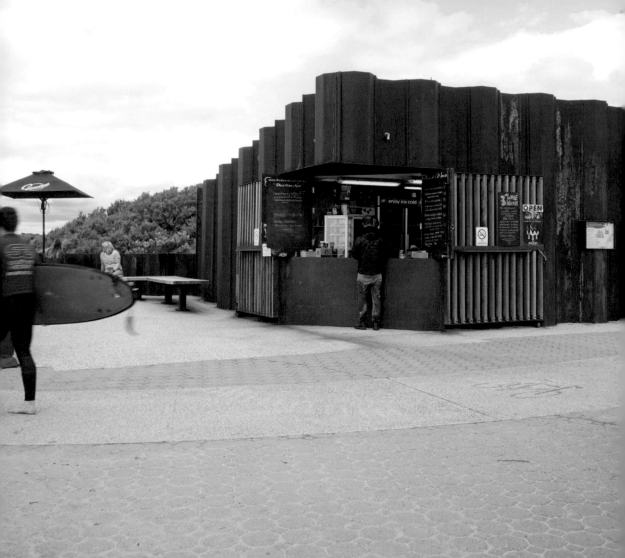

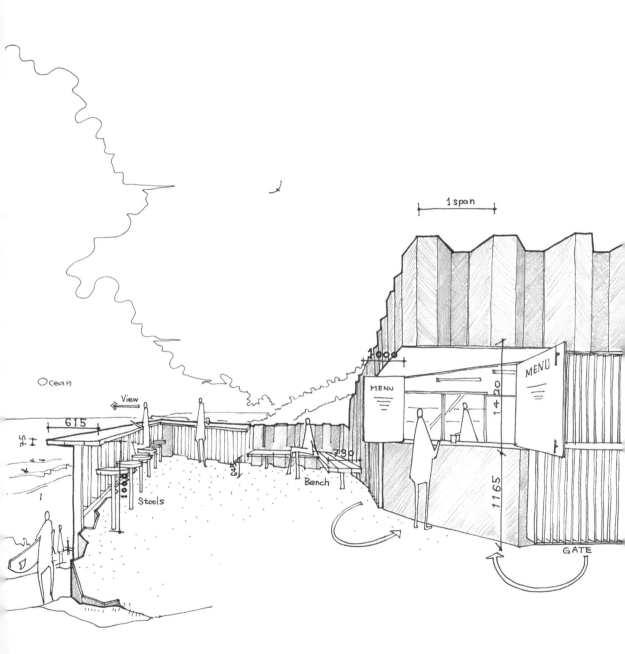

咖啡亭前方是壯闊的海洋與坡度和緩的丘陵。建築風格粗獷有力，外牆建材是擋土擋水的鋼板椿（steel sheet pile），把海風造成的鐵鏽視為建築特色。外牆選擇波浪造型是希望眾人從沙灘抬頭仰望時，建築物與丘陵的陵線融為一體。建築師在設計時，應該是在解讀了地點的背景後，思考著如何讓咖啡亭與當地環境共生共存！

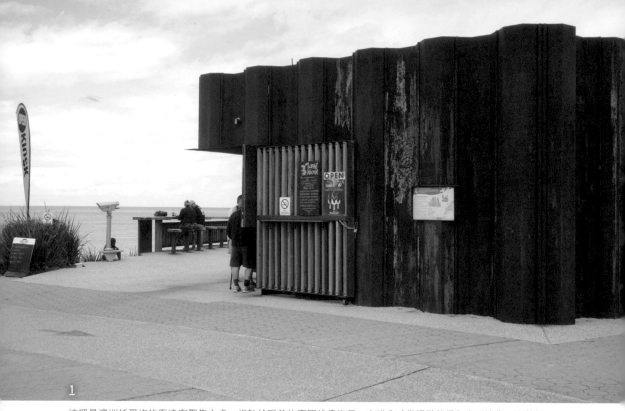

1

這裡是澳洲托爾坎的衝浪客聚集之處。相較於眼前的廣闊雄偉海景，咖啡亭（僅提供外帶）小巧迷你，天花板高度僅 2.6 米，位於比海岸稍微高一點的地方。咖啡師沖泡咖啡與顧客品嘗咖啡時都能欣賞美麗海景。這也是難得的體驗吧！

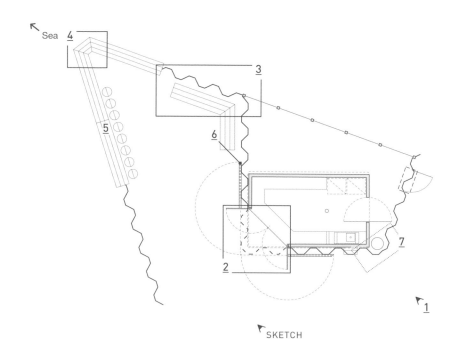

SKETCH

部分外牆為可動式，可自由開關，作為點餐櫃檯使用。摺疊門朝外打開後，露出背面的menu。

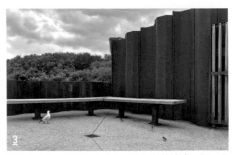

搭蓋咖啡亭用的鋼板樁和室外的鋼板樁連成一氣，發揮原本擋土的功能。

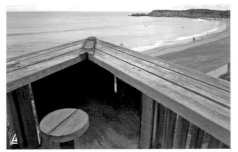

基地邊界有凸出地面的鋼板樁。吧檯座位便是利用這些鋼板樁建造而成，坐在這裡欣賞得到海景。

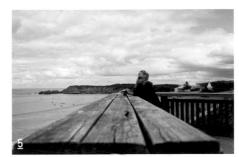

吧檯座位的頂板是由三片地板材組成。

打烊時拉起用鋼材與木材做的大門，從鐵鏽擴散到木材上的情形，可以看出海風強烈。

高度不同的鋼板樁打造出富有變化的外牆線條。

設計師看到衝浪客會穿著防磨衣保護自己，因此挑選用來擋土的鋼板樁作為「自然」與「咖啡亭」的邊界。從露天吧檯座位到外牆一路採用會生鏽的鋼材，呈現建築物與大自然對峙的強大與溫柔。

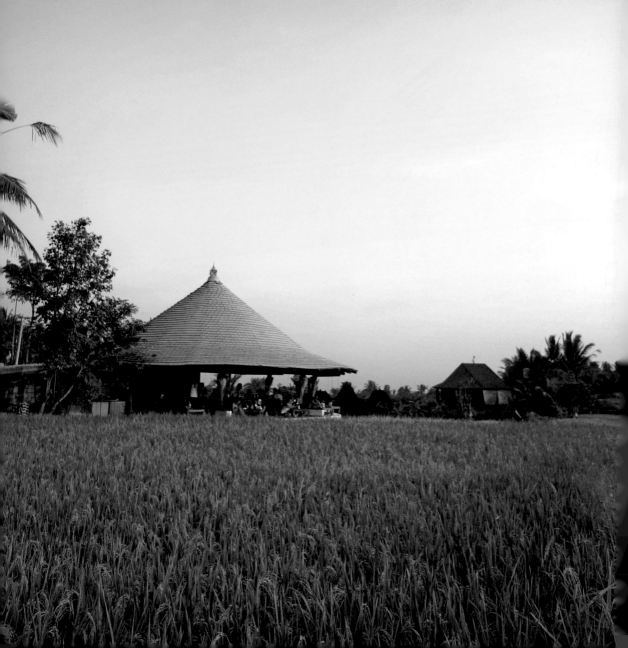

02 / 超越借景，融入風土與工法

CAFE POMEGRANATE（印尼峇里島）
── 中村健太郎

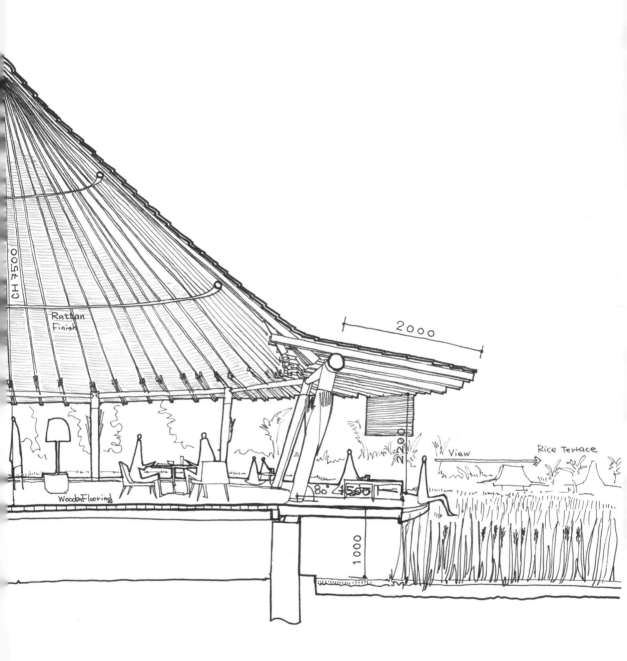

CH +7500

Rattan
Finish

2000

2200

View

Rice Terrace

80 +500

Wooden Flooring

1000

座落於峇里島稻田中央的開放式空間,屋頂如同一頂尖帽子。從白色水磨石地板向上延伸而出的八根圓形柱子支撐巨大的屋頂。咖啡館內沒有任何隔間,不受外牆遮掩的視角約莫300°,因此無論坐在哪個位置都欣賞得到無邊無際的稻田全景。

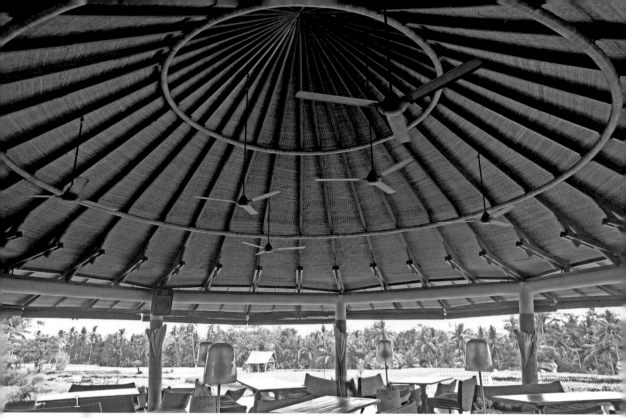

穿過峇里島烏布地區（Ubud）的主要街道，走過小路與田埂約二十分鐘便能抵達這間位於稻田間的咖啡館。建築物的造型獨特卻又不突兀，自然融入周遭環境，呈現超越時代的田園與建築之美。此處一年三作，每到收割季節，稻子的高度會與地板同高。

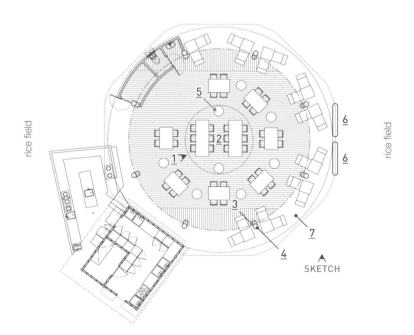

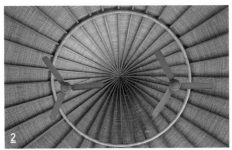

尖帽子屋頂的仰視圖。這個高達 12 米的屋頂，打造了一座中央無柱的空間。

灌入混凝土的水管，被用作支撐巨大屋頂的樑柱。

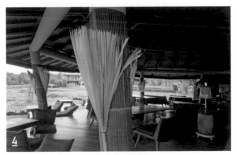

每根柱子都綁上掃把狀的上照燈。

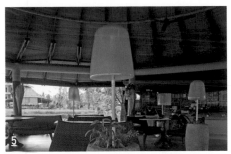

吹玻璃製成的燈罩設計，與植栽花盆合為一體。

設計師原創的簾子安裝於屋簷下方，除了遮陽還能因應突如其來的暴雨。

白色水磨石地板延伸至稻田邊緣。

老闆本身就是設計師，當初一眼看上這片稻田，於是決定在此建造咖啡館。從巨大的屋頂、柱子、地板到家具都加入圓形或曲線元素，從小地方便能看出設計師的強烈個性。印尼在建築方面還有許多發展空間，不過設計師有效運用峇里島的工匠、材料與工法等有限資源，完成了這座咖啡館。成功打破既有概念，又對當地風土致敬。

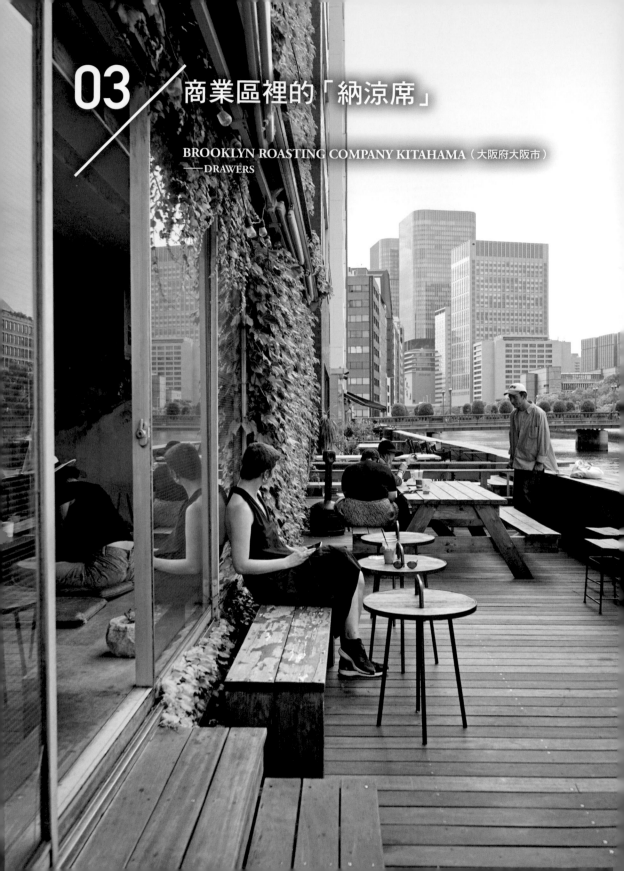

03 / 商業區裡的「納涼席」

BROOKLYN ROASTING COMPANY KITAHAMA（大阪府大阪市）
——DRAWERS

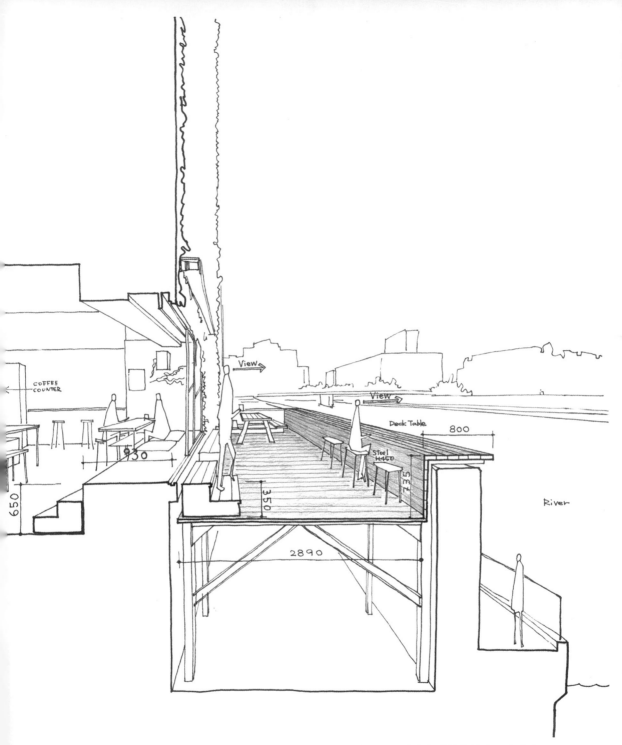

COFFEE
COUNTER

View →

View →

Deck Table

800

Stool
H450

735

930

350

650

2890

River

許多咖啡館善用借景，上門的顧客品嘗咖啡之餘還能欣賞美景。這家咖啡館位於大阪市中心，
面向流入大阪灣的平靜大河，以及對岸綠意盎然的中之島。設計師不僅借景，還善用咖啡館位
於馬路與河流之間的地利之便，藉由露台跨越既有的建築界線，打造適合眺望的舒適空間。

咖啡館座落於大阪北濱的辦公商圈，面對大河。從對岸的中之島看過去，在成排的住商混合大樓當中，蔓延在咖啡館外露台與牆面的爬牆虎，格外引人注意。咖啡館開幕後，附近的大樓也紛紛建造相同的露台，在河岸形成新步道。

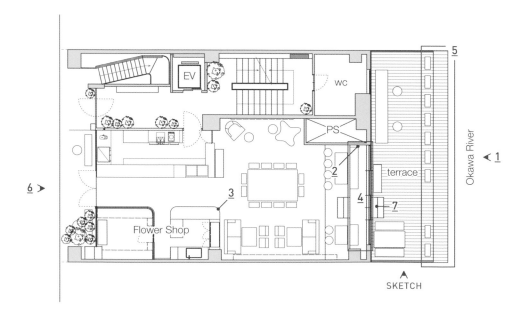

活生生的爬牆虎一路延伸到店裡，進入到畫有爬牆虎的作品中。灰泥牆與木製喇叭的顏色搭配相得益彰。

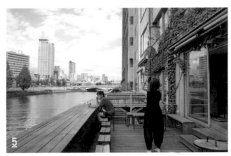

地面不另外上漆，保留原本的混凝土樓板。木製工作吧檯轉角處採倒角設計。

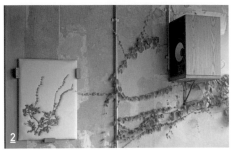

窗邊的基礎樑構成了前往露台的樓梯踏面，也是桌位的長椅。

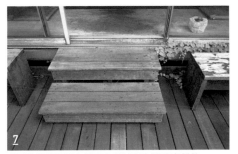

露台邊緣設立 800mm 深的吧檯，兼具扶手功能。

咖啡館內附設花店，面向大馬路的立面也因花花草草顯得熱鬧非凡。

利用階梯調整露台與既有落地窗之間的高低差。

設計師剛開始設計這家咖啡館時，這一帶沒有一棟大樓連通外側的大馬路與內側的河流。設計師的辦公室位於這棟大樓的上方樓層，早早就發現河川的魅力與價值，因此特意設計了露台。現在附近越來越多商家搭建露台，地方政府也積極推動活用河岸的都市營造計畫。我期待此類現象日後逐漸頻繁，由咖啡館帶動眾人積極開發出新的城鎮魅力。

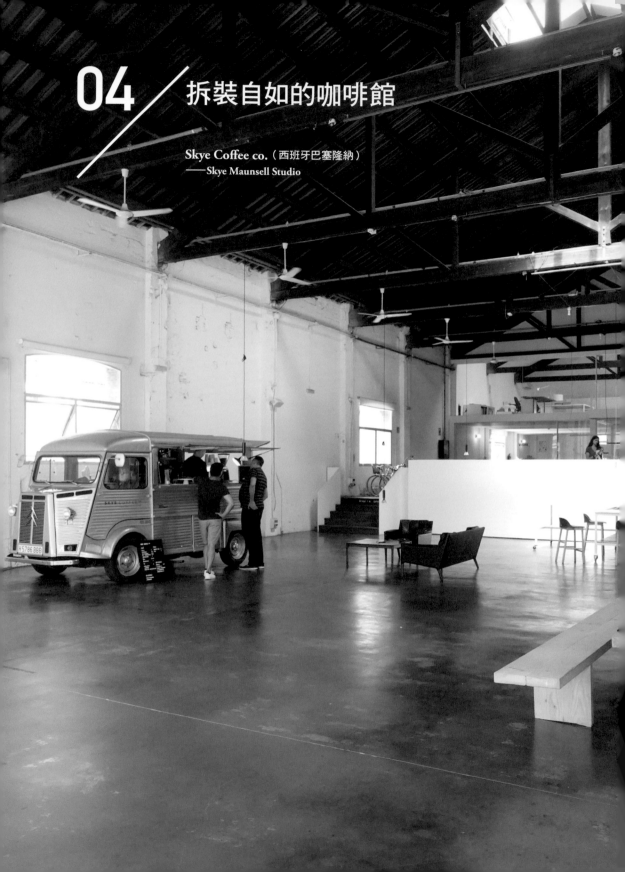

04 / 拆裝自如的咖啡館

Skye Coffee co.（西班牙巴塞隆納）
——Skye Maunsell Studio

這家藝廊的前身是倉庫，室內有輛奇妙的行動餐車。餐車裡安裝的設備可拆下來使用。就算沒有餐車，利用拆下來的設備搭配藝廊裡的桌椅，便能繼續賣咖啡。這種做法向眾人呈現「咖啡館」這樣的場所必要的最低限度機能。

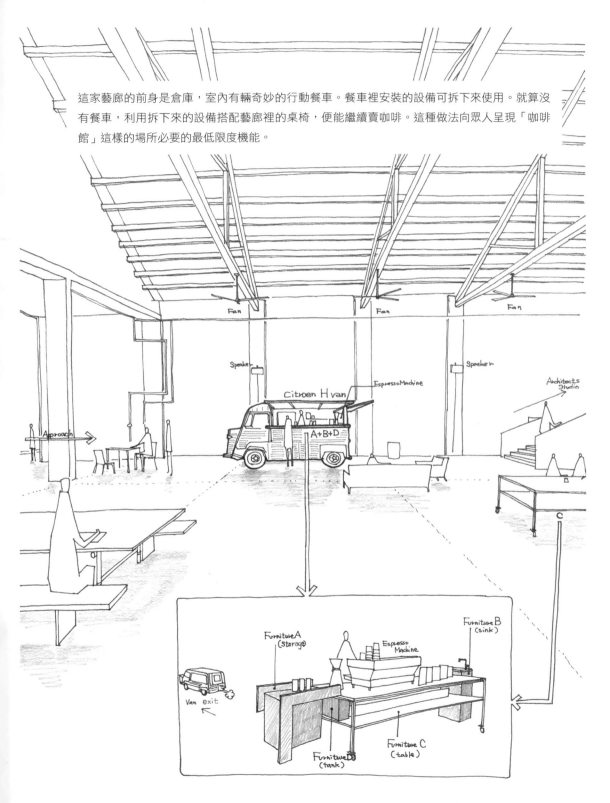

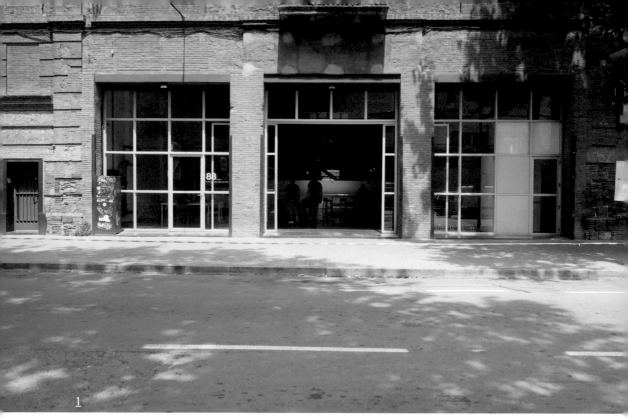

1

藝廊原本是位於工業區的倉庫，從巴塞隆納市中心騎自行車十分鐘可達。藝廊的老闆夫婦是建築師與室內設計師，兩人同心協力把倉庫改建成藝廊「Espacio88」與辦公室。行動餐車停在藝廊入口處，基本上任何人都能自由進出。

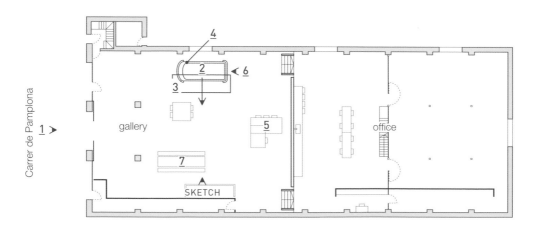

從行動餐車內部望向藝廊裡的座位。

行動餐車的材質為鋼材，吧檯以椴木層板製成。兩種材質形成對比。

行動餐車裡的設備（水槽與給排水箱等等）都是配合貨車的曲線特別訂做。

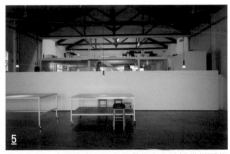

藝廊內部。中間的桌子可與行動餐車內的設備搭配組合，作為吧檯使用。

從行動餐車的後門往車內看，是椴木層板的吧檯與義式咖啡機。

桌子與長椅，是由鋼管與粗略加工的木材組合而成。

設計師把雪鐵龍的商用貨車「Type H」（俗稱H Van）改造為行動餐車。Type H 的車體是典型的行動餐車造型，設計師不僅改造了車體，還在餐車裡安裝了可以自由拆裝的設備，改變了行動餐車的既有概念。老闆夫妻有時似乎會把藝廊裡的桌椅搬到餐車旁，當作咖啡館的桌椅來使用。行動餐車上所安裝的這些設備，是構成咖啡館的最基本要素，設備與餐車的關係，如同衣物與人體。

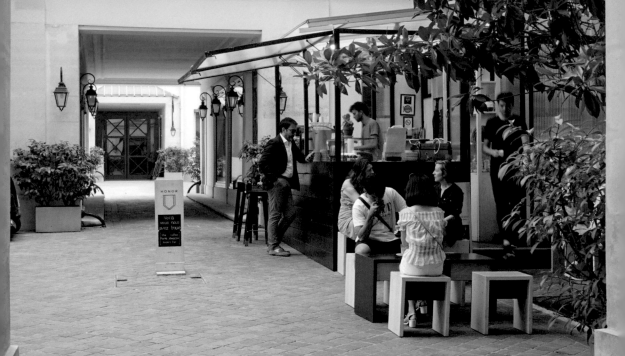

05 / 中庭臺階上的咖啡亭

HONOR（法國巴黎）
—Studio Dessuant Bone (Paris) & HONOR

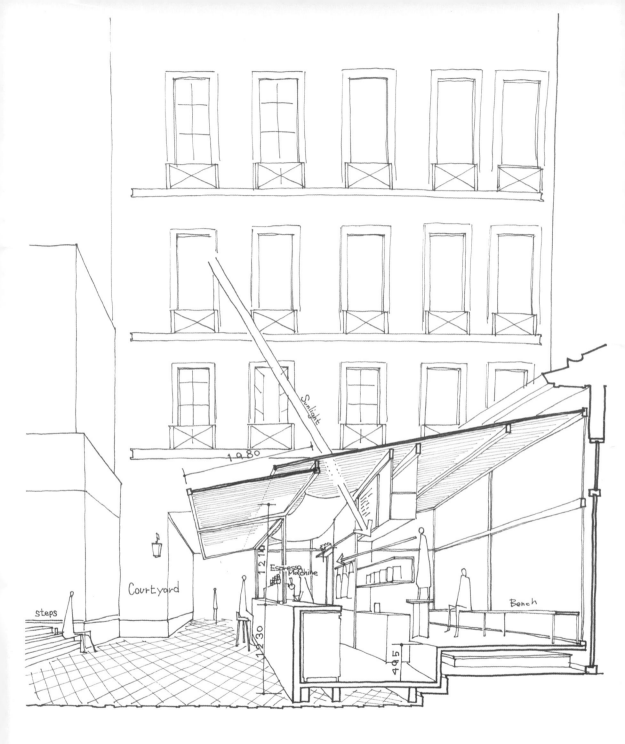

就像是一座安裝在中庭樓梯上的咖啡館。由於原本是快閃店，採用便宜輕巧的建材組合而成。
燦爛的陽光穿過透明的屋頂，上掀式的天棚與白色的裝潢，打造出清潔明亮的印象。中庭四周
都是雄偉的建築，更強調出咖啡館的光線充足、身影輕盈。

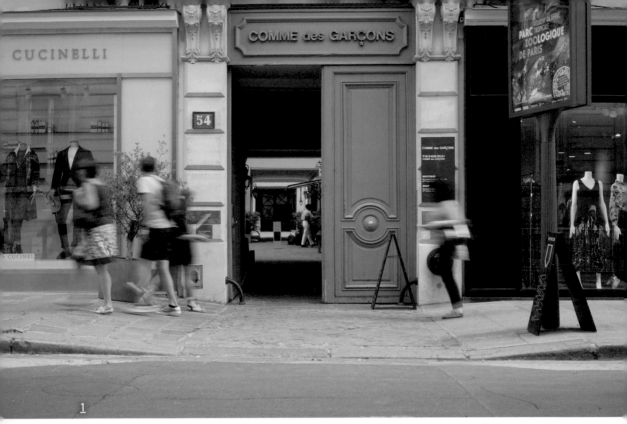

1

咖啡館位於巴黎第八區，對面是莊嚴肅穆的英國大使館。雄偉古老的石材建築上掛了「COMME des GARÇONS」的招牌，穿過招牌下方，走過漫長陰暗的走廊進入中庭，聽到喧囂的人聲時，明亮的咖啡館也映入眼簾。這種落差也是咖啡館的魅力之一。

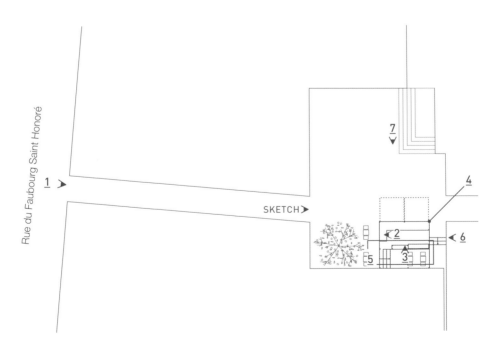

外牆採用透明的 PC 板，可以一窺中庭的模樣。

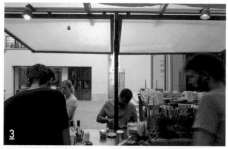

利用階梯的高低差，設置了不同高低的座位區，此為從咖啡師後方較高的座位區望向前方較低的座位區。

花崗岩鋪面石方塊與黑色吧檯角部呈 45°夾角。

吧檯後方的座位區比吧檯高一階。收納用的架子做成開放式，光線能穿透架子，照進吧檯。

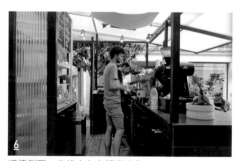

吧檯側面。光線由上方傾瀉注入。

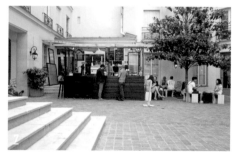

從中庭看咖啡館。圖片左下角的樓梯，與咖啡館下方的樓梯相同。

舒適自在的咖啡館設立在中庭的階梯上，散發熱鬧的氣氛。這家店的發想點子，由咖啡師兼老闆的一對伴侶共同想出，加上與設計師的無數次溝通，誕生了這家咖啡館。把咖啡館蓋在樓梯上這個點子很簡單，卻也因此形成特殊結構，可以從吧檯後方窺視工作區。這類想法單純的專案，往往有許多值得學習的地方。

06 / 利用都會空地的咖啡車

the AIRSTREAM GARDEN（東京都澀谷區）
——T-plaster　水口泰基（提案）

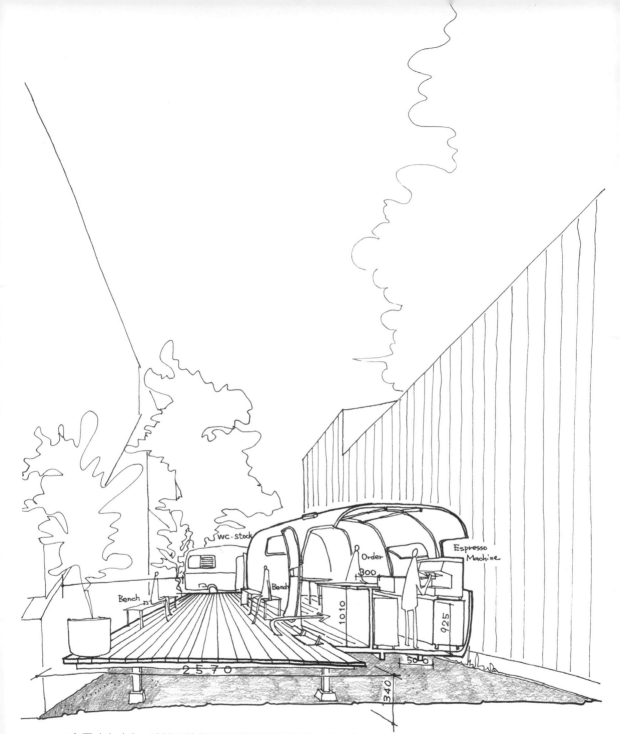

市區寸土寸金，建設時總是竭盡所能填滿可用的空間。然而在澀谷區居然出現一片木平台，平台旁停泊了兩台賣咖啡的露營拖車。平台上方視野遼闊，藍天一覽無遺。木地板搭配拖車無機質的圓弧型車體，形成奇妙的光景。然而一旦走上木平台，端著咖啡坐在長椅上，卻感到莫名放鬆。

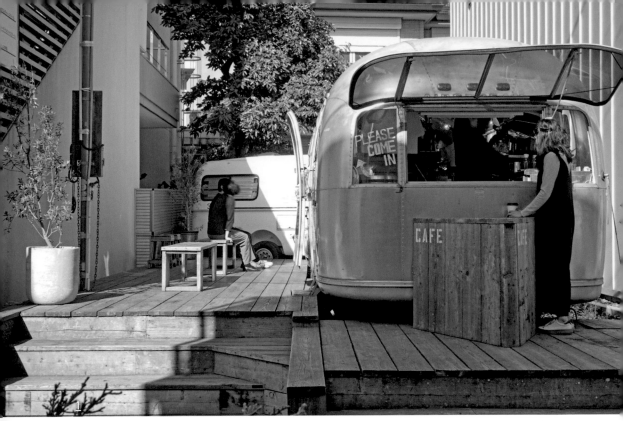

鄰近表參道 Hills 後方的空地停了兩台露營拖車。面對馬路的拖車尾端窗戶改造成工作吧檯，後方的拖車則是倉庫兼廁所。環繞這兩台拖車的木平台填滿空地，平台的地板高度也配合拖車。

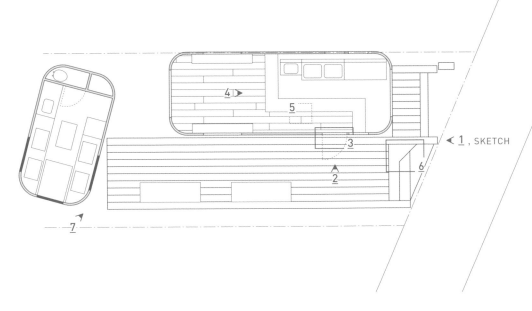

1 , SKETCH

2

咖啡餐車的入口，門扇兼具招牌功能。

3

木平台的地板高度配合拖車的踏階。

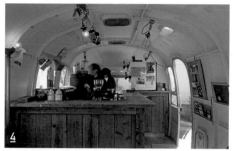

4

拆下拖車原本的內裝，漆成白色，擺上木製吧檯。

5

從天窗框，可知拖車先前內裝的厚度。

6

木平台配合拖車踏階高度鋪設地板，因此入口處分成
四階。

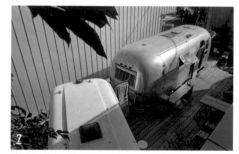

7

俯瞰空地時，映入眼簾的是不可思議的光景。

咖啡館座落於表參道地區，要是蓋成跟附近一樣的大樓想必財源滾滾。然而地
主卻選擇在空地上放了兩台露營拖車。結果這間咖啡館形成類似公園的空間，
帶來人潮。活用狹窄的空地舉辦活動，熱烈的氣氛也因此由咖啡館朝街頭流
動。提倡新的價值觀，而非單純追求利益，這可不是人人都做得到的事。

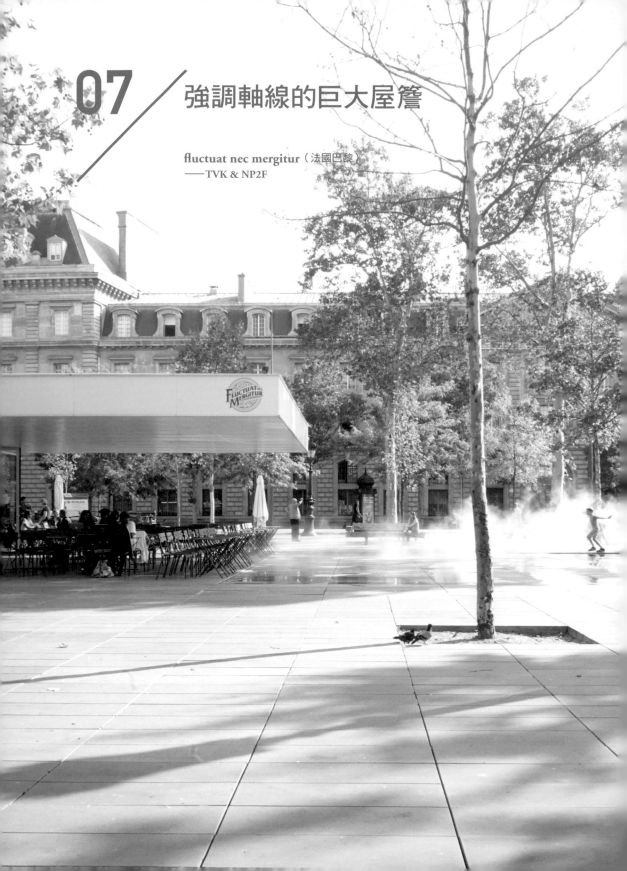

07 / 強調軸線的巨大屋簷

fluctuat nec mergitur（法國巴黎）
——TVK & NP2F

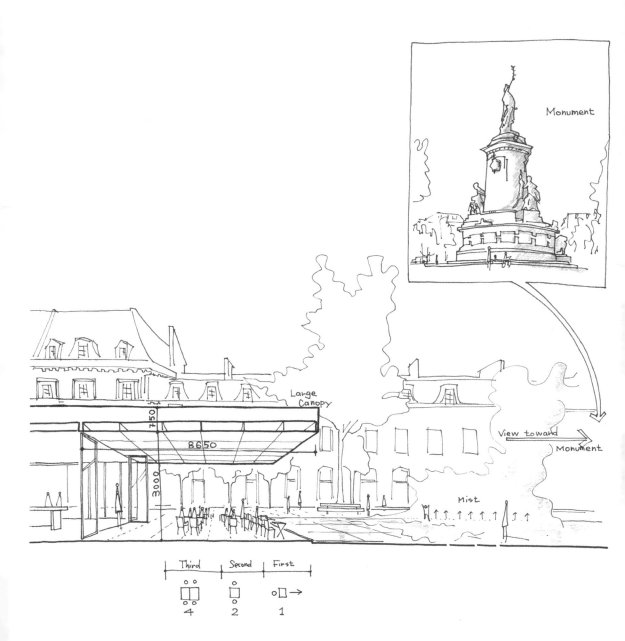

巨大的屋簷結合廣場與咖啡館——前者是公共場所,後者屬於私人空間。屋簷下方是不屬於任
何一方的中立開放區域。咖啡館正對面是瑪麗安娜(Marianne)像,象徵自由、平等、博愛。
廣場中心雕像與咖啡館之間,特意拉出了一條軸線,整個廣場因而融為一體。

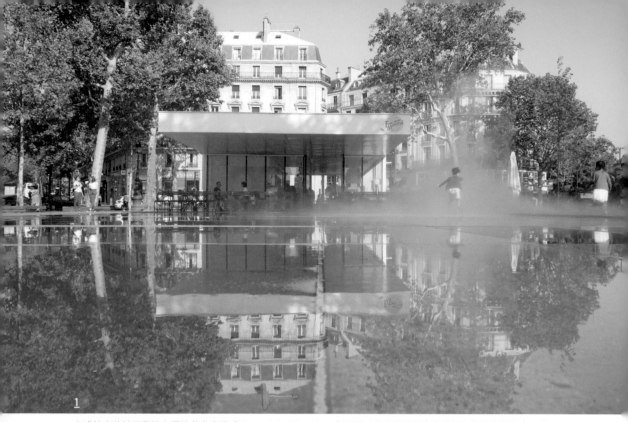

1

咖啡館座落於巴黎第十區的共和廣場（Place de la République）西側。豎立於廣場上的瑪麗安娜像象徵自由、平等、博愛。這裡同時也是知名的大規模遊行出發地點。廣場於 2013 年完成重建，變得明亮又安全，現在是男女老幼休憩的場所。

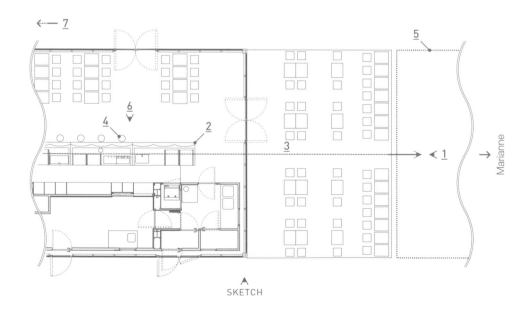

SKETCH

吧檯腳與地面使用同一種水磨石。

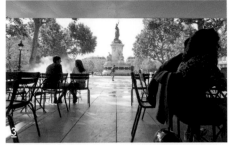

瑪麗安娜像位於建築物的中心線上。軸線上不安排座位。

厚重的吧檯,搭配視覺形象輕盈的木製高腳椅。

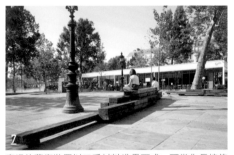

前方的廣場每隔數分鐘便會噴出水霧。

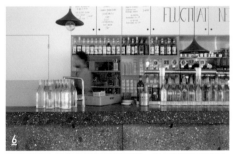

建築與店內設備的顏色低調沉穩,格外襯托出吧檯上顏色鮮豔的工具與配件。

廣場的藝術裝置以二手材料堆疊而成,可當作長椅使用。

店名源自巴黎市徽上的標語「FLUCTUAT NEC MERGITUR(浪擊而不沉)」。對於經歷過革命與戰爭的巴黎市民而言,共和廣場不同於其他廣場,是強大熱情的心靈寄託之處。正因如此,咖啡館的設計概念才會設定為與外部空間融為一體。證據在於從咖啡館內任何一處,都能看到瑪麗安娜像。

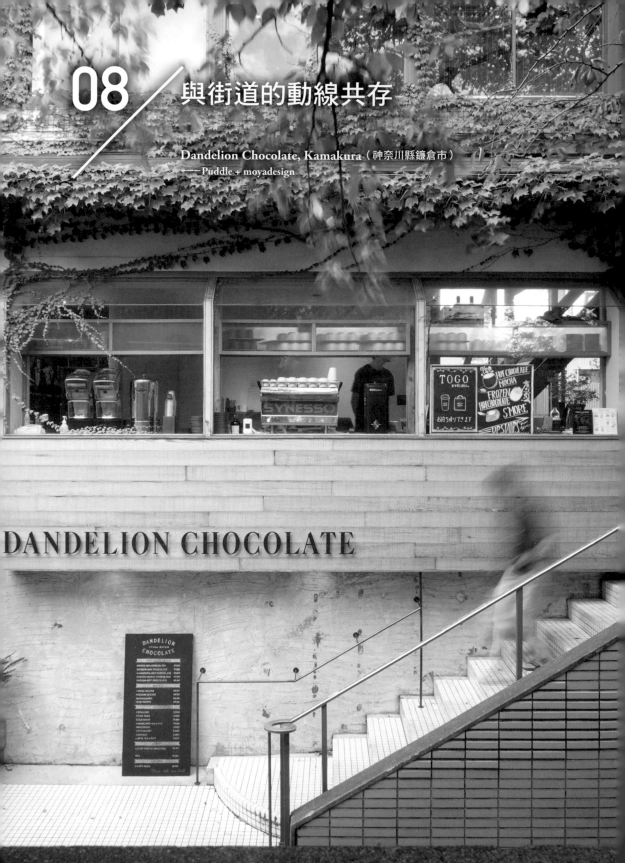

08 / 與街道的動線共存

Dandelion Chocolate, Kamakura（神奈川縣鎌倉市）
—— Puddle + moyadesign

DANDELION CHOCOLATE

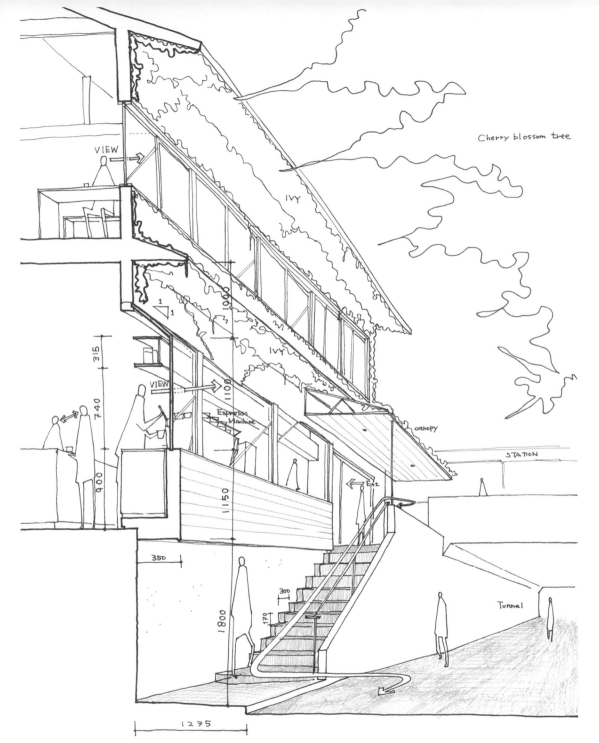

將當地居民長期使用的生活動線予以保留，這樣的動線同時也成了咖啡館的招牌特色。凸窗式
的咖啡師吧檯，利用了原本就朝階梯凸出的植栽花台。綠意盎然的攀緣植物爬滿屋簷，飄浮在
階梯及一路延伸的道路上方。咖啡館的立面與生活動線融為一體，就是為了讓咖啡成為日常
生活的緩衝。

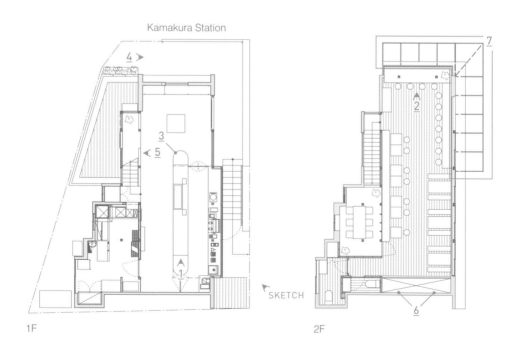

咖啡館的基地位於 JR 鎌倉站西側，生活動線涵蓋了連通車站東西兩側的地下道及其上方的道路。咖啡館內部細長，中央是吧檯。入口右手處是展示架，正面是通往二樓的階梯，左手邊是咖啡師吧檯。咖啡館三面安裝玻璃窗，大量光線傾注而下。

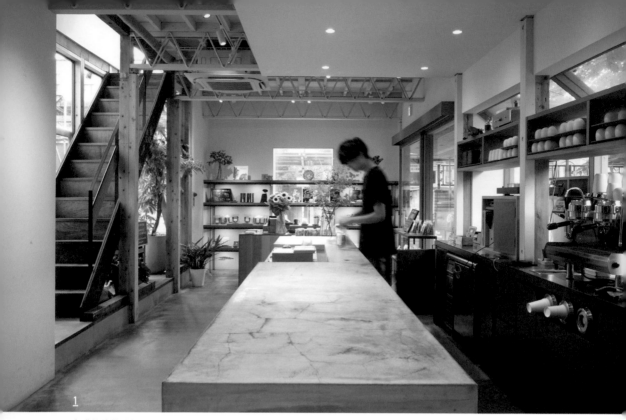

Kamakura Station

SKETCH

1F

2F

二樓座位區看到車站。這個座位對於站在月台上的乘客來說，就像招牌一樣。

灰泥做成的吧檯，轉角處降低高度，鋪上銅板作為展示空間。

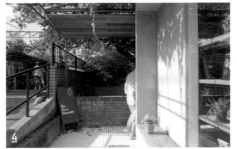

立面設置屋簷與長椅，積極向行人打招呼。

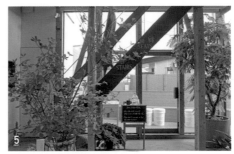

階梯後方是位於露台的座位。

挑高處懸掛燈具與裝飾用植栽，後方的牆面裡安裝了兩個喇叭。

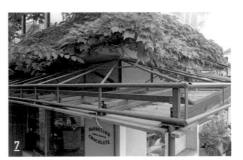

將遮陽棚的既有框架加以利用，裝上可以遮蔽前方道路的屋簷。

這間咖啡館是我的作品，我在設計時嘗試讓建築、咖啡館與當地居民共生共存。這裡原本是和服店，當時店門口的道路就已經是當地居民的生活動線。為了避免讓咖啡館的興建影響到當地居民的生活，最後的結論，是令建築物的基座退縮，盡可能拓寬既有階梯的寬度，讓咖啡師吧檯飄浮在階梯上方。作為當地的新成員，一方面為區域創造新景色，同時留意不要阻擋居民通行。

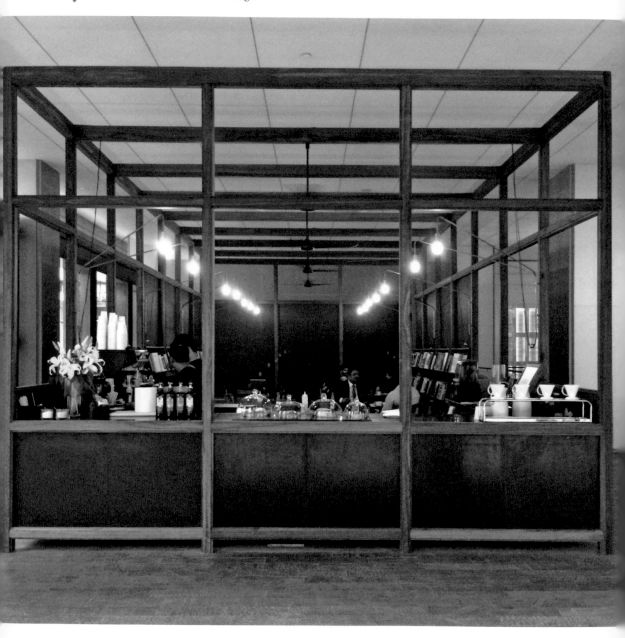

這家快閃店對現代杜拜來説是一記當頭棒喝。在杜拜成為華麗現代的金融中心之前，曾經有過重視素材與工法的日子。這間咖啡館的工法與素材，源自過往人們珍視的事物。除了提供咖啡，這裡也是一座立體的媒體，透過雜誌與活動傳遞出反對的訊息，對當前由鐵、玻璃與混凝土建造而成的現代都市提出質疑。

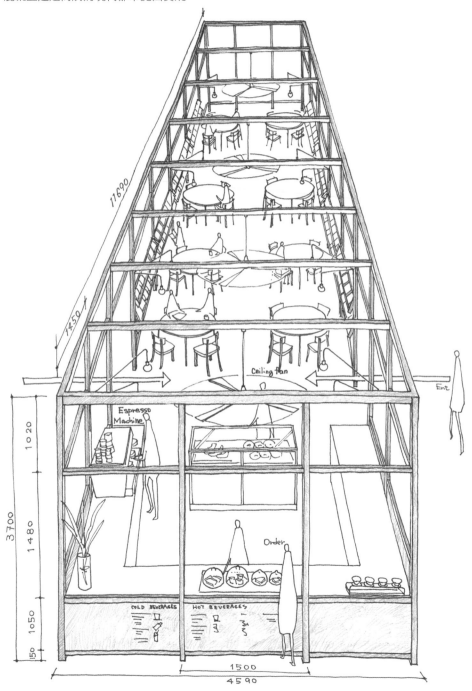

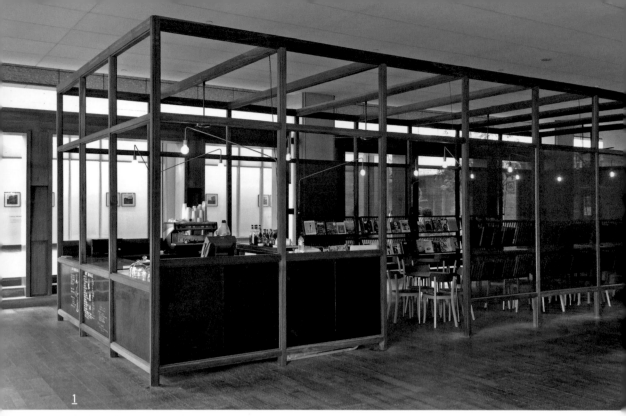

1

咖啡館座落於杜拜金融商業區的徒步專用道。通道設置於建築物挑空的一樓。柚木材框架所組成的咖啡館，長 11.7 米、寬 4.6 米、高 3.7 米。貼上黑色石灰岩板的正面部分是吧檯，後方座位區左右兩邊的框架，鋪上了農業用網材與擺設雜誌架，天花板燈與吊扇固定於上方的框架。

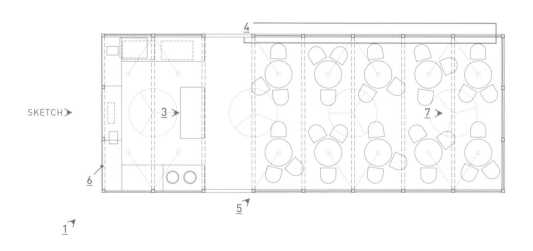

SKETCH ▶

3 ▶

7 ▶

6

5 ◤

1 ◤

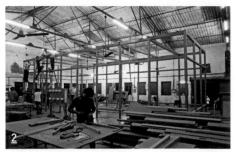
圖為在工廠搭建咖啡館的過程。設計的同時討論工程細節，兩者並行。

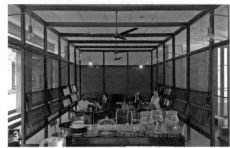
站在吧檯看向位於框架內的座位區。

柚木製的架子上擺了雜誌，點綴座位區。

銅管製的天花板燈透過農業用網材，散發溫柔的光芒。

直接寫在石灰岩板上的 menu，營造出手做氣氛。

咖啡館也是傳遞文化的據點，有時會舉辦演奏會等活動。

咖啡館的老闆出版了文化雜誌，介紹杜拜急速成長之後遭人忽略的用心生活與文化。他應該是想透過這間咖啡館，挽回杜拜與中東地區人民失去的材料、技術與驕傲吧！咖啡館裡沒有隔間與天花板（也沒有冷氣），使用在地素材建造而成。開放的空間歡迎所有人走進，令人不禁回想起過去的杜拜街頭。

照片出處：Case Design

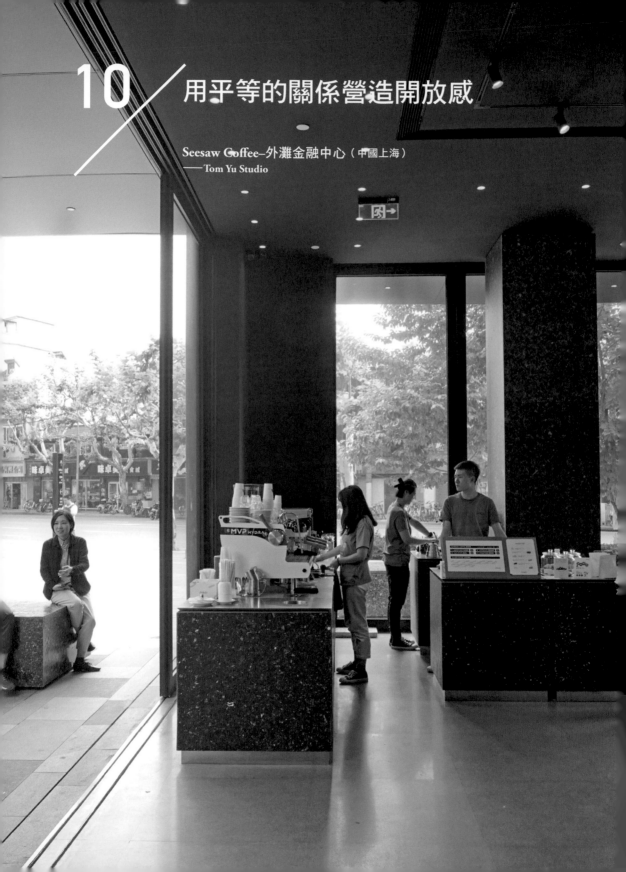

10 / 用平等的關係營造開放感

Seesaw Coffee—外灘金融中心（中國上海）
——Tom Yu Studio

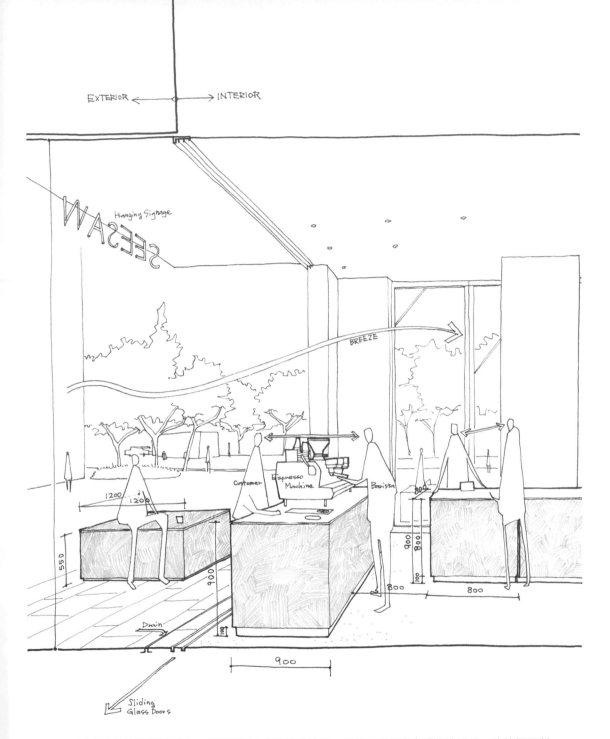

形成轉角的兩道牆面上,安裝著巨大的落地玻璃門,模糊了廣場與咖啡館的界線。建築師原創的方塊型家具更是消弭了座位區與工作區的分界。店名「Seesaw(翹翹板)」象徵享受外與內、顧客與咖啡師之間的平衡;我在這家店看到的設計概念,便在於建立出這樣的平等關係。

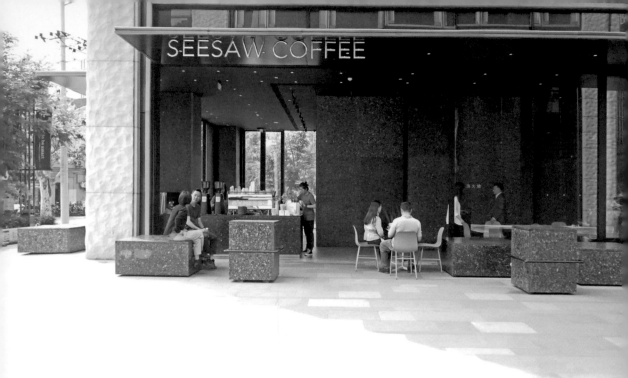

1

咖啡館面向辦公大樓的一樓廣場,顧客可以坐在與天花板融為一體的巨大屋簷下,等待咖啡沖好,或是近距離觀察咖啡師沖咖啡的動作。店內色彩繽紛的設備皆由 300mm 的模組組成,藉由組成不同大小與高度,可以形成桌椅,也可以作為咖啡師吧檯。

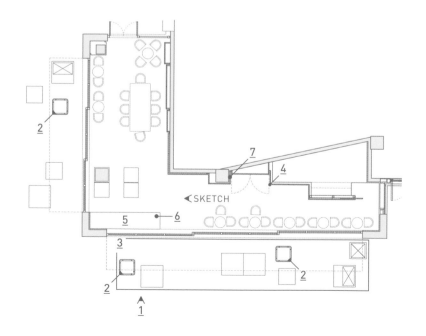

2

店內設備側邊裝設的管子，應是用來綁寵物繩的吧。

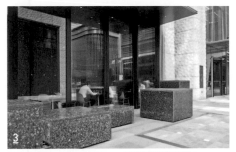

3

五顏六色的方塊大小不一，如何使用端看客人。

4

方塊與牆面的建材是建築師的原創設計。可回收的廢棄紙類與布類切碎後依顏色分類，壓縮成建材。

5

工作吧檯底部以 100mm 的踢腳板包覆。

6

垃圾桶藏在不鏽鋼吧檯下方，頂板開洞方便丟垃圾。

7

用手觸摸，就能感受到材質堅硬卻又飽含溫暖。

Seesaw Coffee 是第三波咖啡浪潮興起時推出的咖啡館，源自中國上海。中國國內有二十家分店，每家分店都是由不同的建築師以「Seesaw（翹翹板）」為主題設計。設計外灘金融中心店的建築師挑戰使用「壓縮再生布料纖維板」製作店內設備與牆面，行為背後隱含了想要傳遞的訊息。中國經濟快速成長與消費社會引發垃圾問題，建築師透過開發新素材解決社會問題，同時完成用心設計的空間。

11 / 伸進街道的可動式吧檯

Dandelion Chocolate–Ferry Building（美國舊金山）
—— Puddle + moyadesign

咖啡亭所在的這座建築設施原本是渡輪站。該建築設施的使用條件是「可在營業時間使用 1.2 米的公共空間」，因此吧檯等設備都打造成可動式，下班時再把這些設備收進店裡。這些設備在開店時是和行人積極溝通的工具，使用時無須在意室內外的界線。

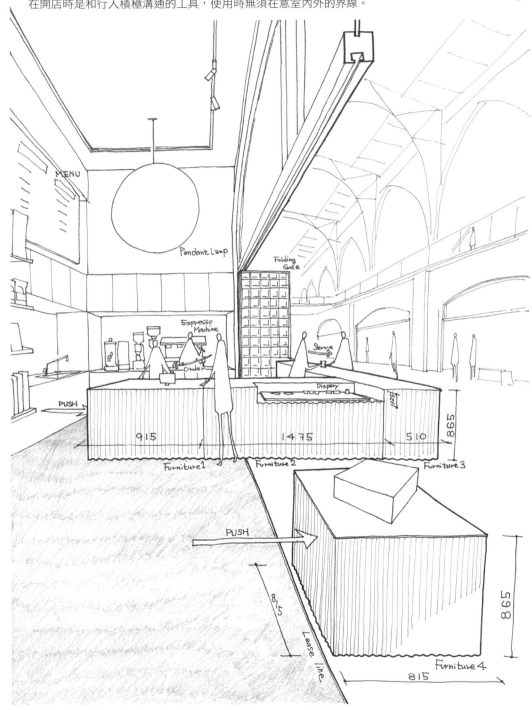

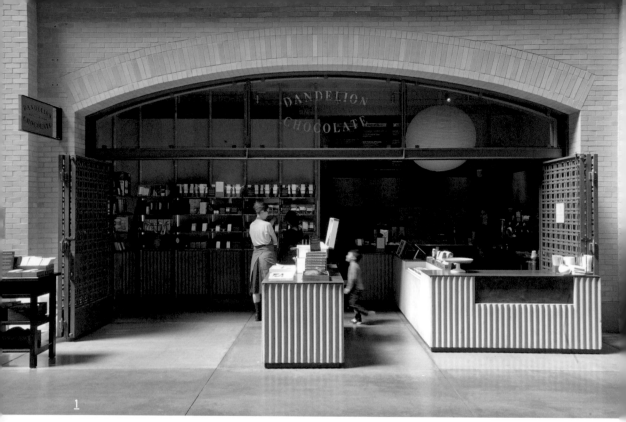

1

這裡以前是渡輪站，兩層樓高的建築藉由挑空引入了大量自然光，咖啡亭位於一樓。顏色明亮的磚塊，推砌出這個拱門狀的淺進深空間，拉開格柵門，便能讓店裡的空間與商店街連接起來。中間是可動式收納桌，左側是裝設於牆面的展示架，右側是吧檯。

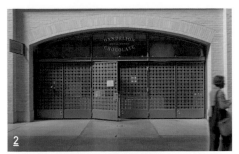

建築設施裡的店家統一使用鐵格柵門。

波浪板上的是 6mm 厚的銅製頂板，從裁切到組裝都是在工廠完成。

店家展示的糕點。數值控制加工法做成的波浪板上放置天然大理石製成的頂板。

牆面腰線以下是波浪板。設置於壁面的展示架是由竹柱與銅製層板組合而成。

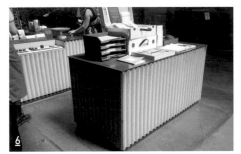

店中央擺放的是可動式設備。波浪板是門板，打開即可收納物品。

展示架的竹柱表面以研磨方式加工，銅製層板則藉由彎折提升強度。柱子後方是間接照明。

這間咖啡亭是我的作品。設計理念是融合美國的工業製造與日本的手工藝，因此特地從日本出口竹子到美國加工。咖啡亭的特徵是可動式設備，吸引行人經過時自然走進。為了節省人工費用，設備是在工廠組裝好之後再搬來，而非現場施作。

12 / 模糊窗邊元素營造內外一體感

Slater St. Bench（澳洲墨爾本）
——Joshua Crasti and Frankie Tan of Bench Projects

咖啡館雖然位於街頭一隅，走進咖啡館卻像置身於公園。其他咖啡館可能會藉由打開窗戶來模糊內外界線，這家店則是在轉角處放置沒有靠背的矮長椅，搭配窗框不明顯的固定式玻璃窗，成功借景了外頭的綠道景色，營造內外融為一體的舒適空間。

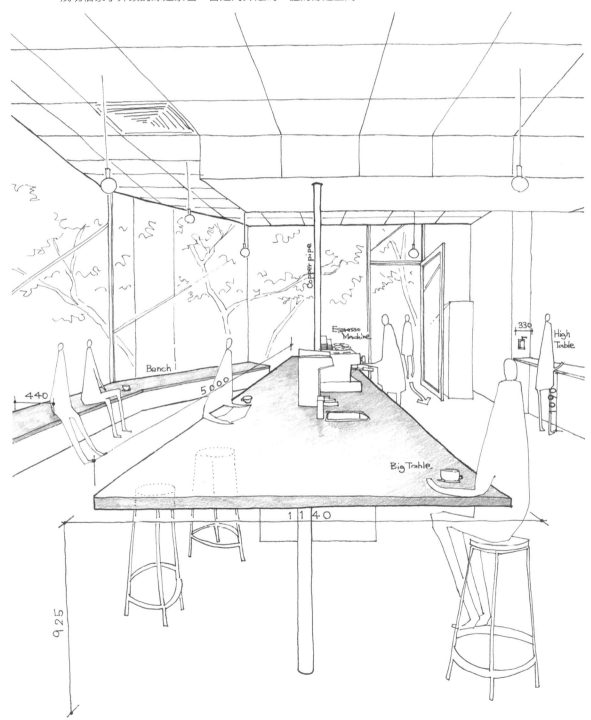

Copper pipe

Espresso Machine

Bench

High Table

330

440

5000

Big Table

1140

925

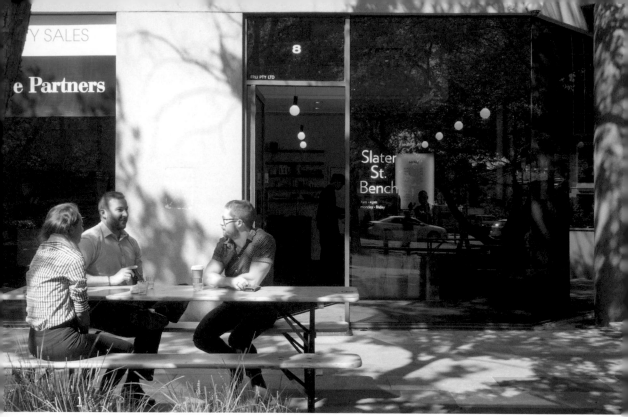

位於墨爾本的史萊特路（Slater Street）和輕軌電車奔馳的大馬路交叉口。玻璃窗上貼了遮陽貼紙，從外側無法輕易看清室內。室外準備了比室內寬敞好幾倍的露天座位。

St Kilda Rd.

Slater St.

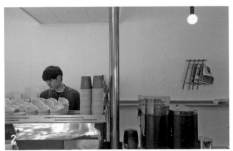

從天花板延伸到吧檯的銅管裡，裝設了給排水管，地板下方沒有管路，因此地面平坦。

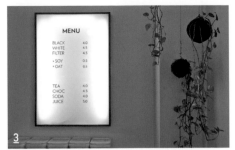

牆面上的 menu 散發出柔和光線，兼具燈具功能。

員工圍裙陳列在展示架旁，工作區與店面界線模糊。

咖啡師背後的牆面是展示架兼吧檯。

木頭與鋼材製造而成的吧檯設置在混凝土地板上，光線穿過樹葉縫隙照進店裡。

L 型長椅沿馬路設置，光線穿過樹葉形成美麗樹蔭。

咖啡館中央是造型簡潔的吧檯，視線不受遮蔽。玻璃窗邊是 L 型矮長椅。兩者的製成，皆承接自消防署以前用過的舊木材。咖啡師和客人都能在沒有隔間的咖啡館裡遊走，隨意尋找適合自己的地方坐下。光線穿過樹蔭照進店裡，營造彷彿置身公園的錯覺。

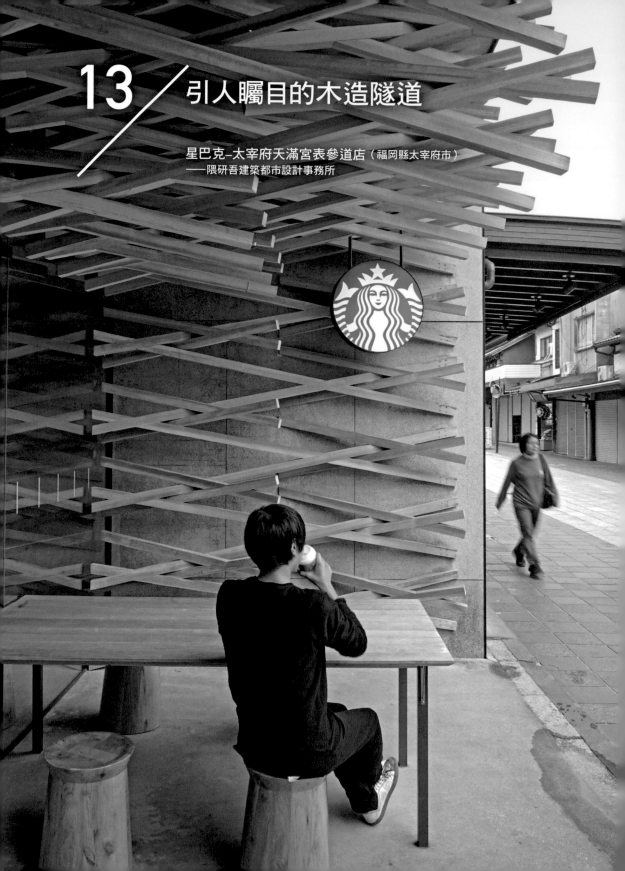

13 / 引人矚目的木造隧道

星巴克－太宰府天滿宮表參道店（福岡縣太宰府市）
——隈研吾建築都市設計事務所

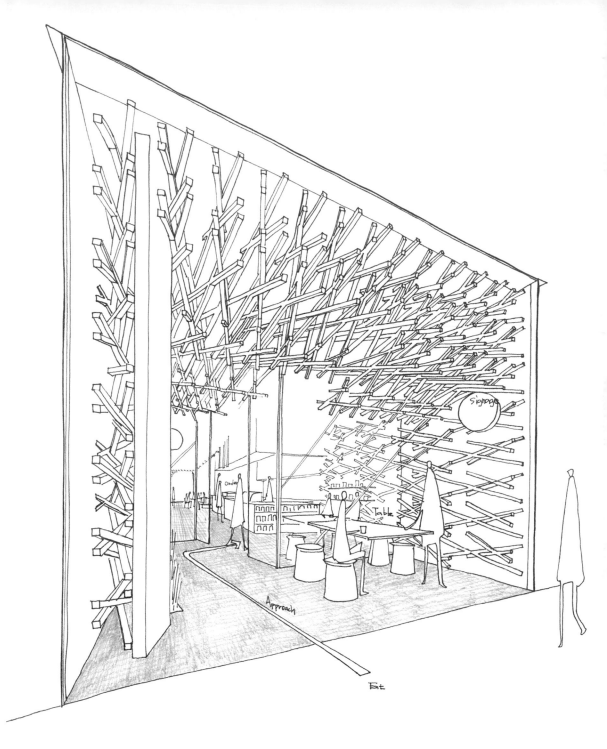

這座木造隧道與參拜通道垂直相交，由 60mm 厚的杉樹角料拼接而成，使用的是傳統的拼接方式「地獄組」。木條穿過退縮的玻璃牆，以和緩的坡度延伸到最後方的院子。延續不斷的規律圖形吸引路過行人的視線，望向咖啡館深處，忘卻裡外的界線。

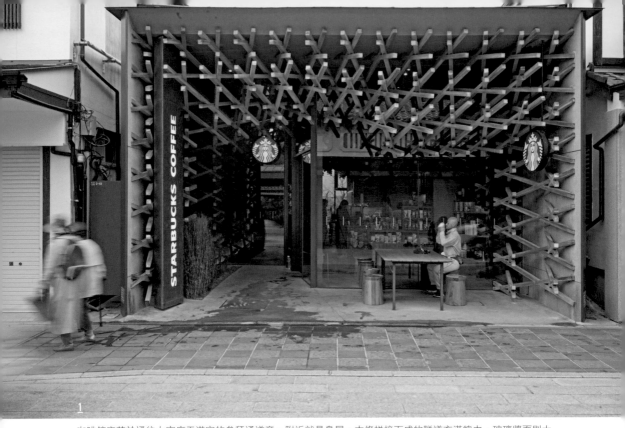

1

咖啡館座落於通往太宰府天滿宮的參拜通道旁，附近就是鳥居。木條拼接而成的隧道充滿魄力，玻璃牆面則大幅退縮，並且特意降低建築物高度，由此可知建築師對於周遭環境的顧慮。屋簷前端與兩側外牆以板金加工，造型簡單俐落。木條在簡潔造型的襯托之下，飄浮在半空中的印象更為強烈。

SKETCH

Approach to Dazaifu Tenmangu Shrine

天花板燈具與周圍那些拼接交織、表面貼皮的木條，擁有相同的剖面形狀。

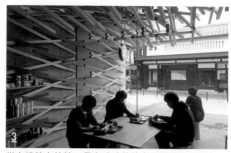

從咖啡館向外望。貫穿玻璃牆的桌子將室內外融為一體。

拼接的木條後方是木絲水泥板牆面。木條既是設計，也是結構。

鋸齒造型的沙發也是模仿了拼接木條的形狀，藉此調整客人的視線方向，保持適當的距離感。

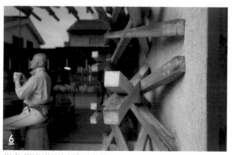

從參拜通道可以看到木條剖面。

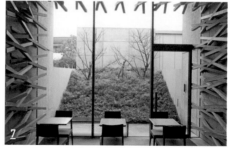

木條拼接而成的隧道，最深處是院子，它座落在小小的坡道上，帶領視線朝天空仰望。

建築師設計的木條隧道是以傳統的拼接方式「地獄組」拼接而成。這種工法過往用來製作紙拉門等。隧道底端是院子，種植了太宰府天滿宮的象徵──梅花樹。這條隧道等於創造了一條新的參拜通道。我感覺隧道儘管造型奇特，卻還是刺激了訪客的好奇心，引領大家一探究竟。寺廟神社類的建築會隨風雨等影響，呈現出歲月流逝的魅力，這條木造隧道會如何變化也令人期待。

14 / 入口處留白的意義

SATURDAYS NEW YORK CITY TOKYO（東京都目黑區）
──GENERAL DESIGN一級建築士事務所

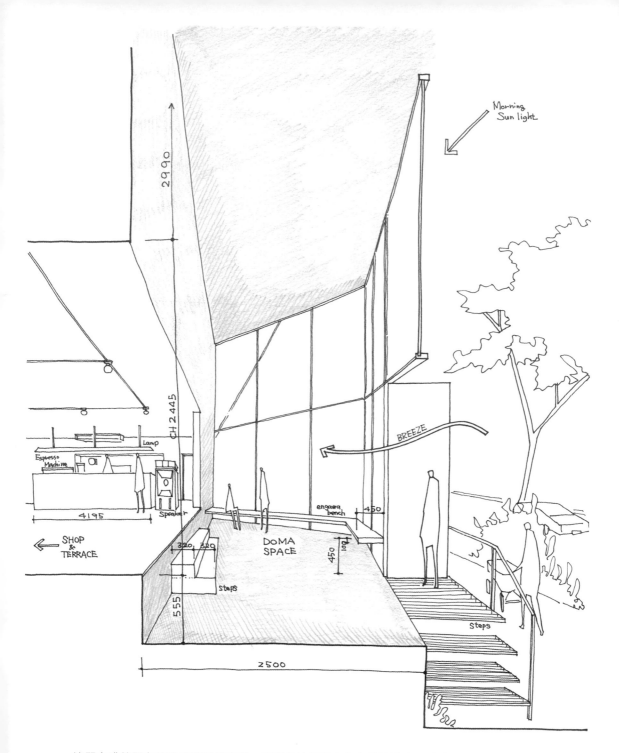

這間咖啡館開在衝浪品牌服飾店裡。店面的地板高度多出外界道路 1 米多，進深長且天花板低。這些條件一般視為建築物的缺點，建築師卻利用兩層樓高的挑空與寬敞的玄關消弭了偏見。玄關處只擺設長椅，成為吸引顧客走進品牌世界的過渡空間。

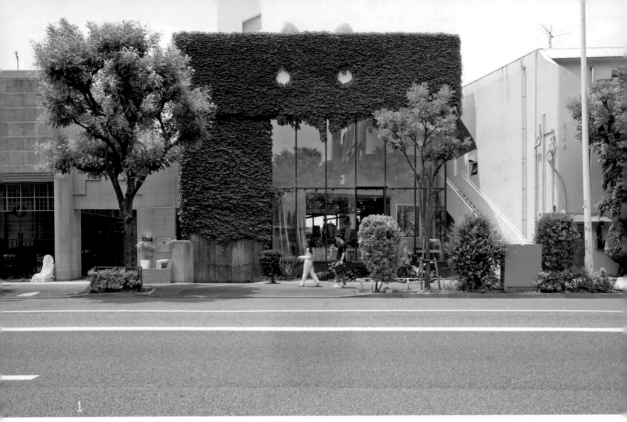

1

咖啡館座落於澀谷區代官山，面對舊山手通。這一帶多半是門面寬敞且低樓層的建築物，如大使館等。為配合周遭建築物的尺寸，咖啡館立面是巨大的玻璃外牆。夏天有爬牆虎等植物覆蓋，與行道樹相互輝映。

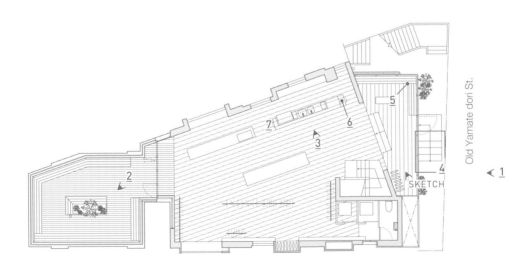

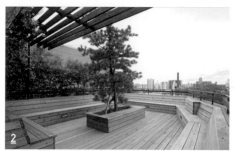

走進店面後方是露台座位區，可從高處眺望街景。

義式咖啡機等器材，有一半藏在灰泥吧檯裡。

通往玄關的階梯與馬路平行，踏面採用鋼材製的格柵式水溝蓋。

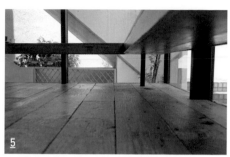

從玻璃牆延伸出的結構，襯托出長椅的輕盈。

吧檯旁的巨大骨董音響，象徵店家對於聲音的堅持。

鋼製燈座塗有透明漆的簡潔燈具，懸掛在吧檯上方。

一般設計師會將商品或咖啡師的位置設計在馬路旁，這家咖啡館卻特意在玄關處留白，讓整間店成功昇華為舒適的空間。品牌概念是結合城市文化與衝浪，大量留白是洗滌訪客心靈的重要裝置，藉此結合店面與遠方的海洋。

15 / 蓋在巷底的咖啡館

Blue Bottle Coffee 三軒茶屋店（東京都世田谷區）
——Schemata 建築計畫　長坂 常、松下有為、仲野康則

BLUE BOTTLE COFFEE

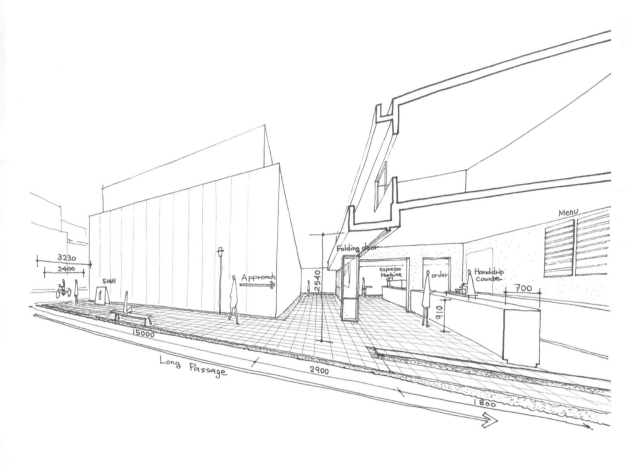

許多咖啡館會徹底利用建蔽率，蓋滿整個基地，並建造出造型奇特的立面；這家咖啡館卻接納了狹窄的門面以及前方如旗桿般細長的基地。走向咖啡館的入口道路，除了鋪在地上的混凝土板就空無一物。這裡既是純粹的外界，卻也因為沒有放置多餘的物品，反而形成咖啡館重要的一部分，並且提升訪客的期待心理。

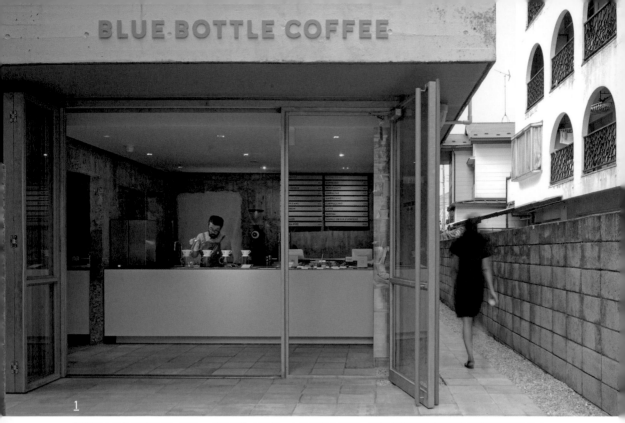

1

這裡原本是住家兼診所，現在一樓改建為咖啡館。咖啡師站在正面，靜靜守護著三軒茶屋商店街熙來攘往的人潮。右側的小路通往二樓屋主的住處，同時也是前往藝廊與中庭的通道。

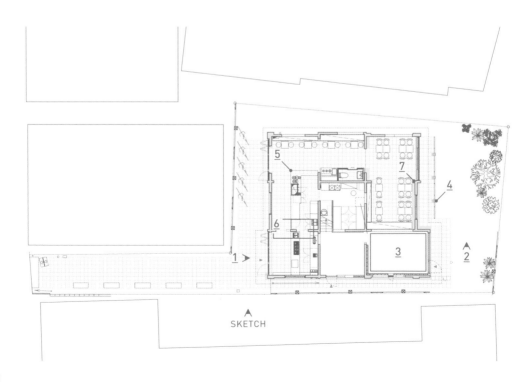

SKETCH

此處設置露台，可在露台上欣賞診所時期建造的院子。

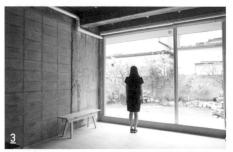

藝廊只能從院子走進去，室內沒有明確的隔間。

在院子的扁鋼扶手上，裝有可自由拆卸的樺木合板小桌，看得見歲月留下的痕跡。

白色吧檯與混凝土板地面的交界處，以內凹方式收邊，吧檯彷彿飄浮於地板之上。

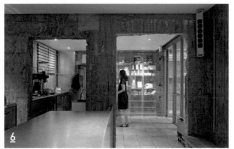

工作吧檯貫穿結構軀體，咖啡師穿過各個開口來往移動。

保留了既有結構軀體的肌理，與新訂製的家具形成強烈對比。

一般來說，形狀類似旗桿的基地並不好利用，設計師卻刻意把細長的入口道路打造成留白空間，使得立面內外融為一體。這種手法促使室外的基地也化為咖啡館的一部分。現在商業設施流行強調建築的立面（甚至到壓迫的地步），這種若不特意探頭窺視就無法見著的立面，反而值得學習。

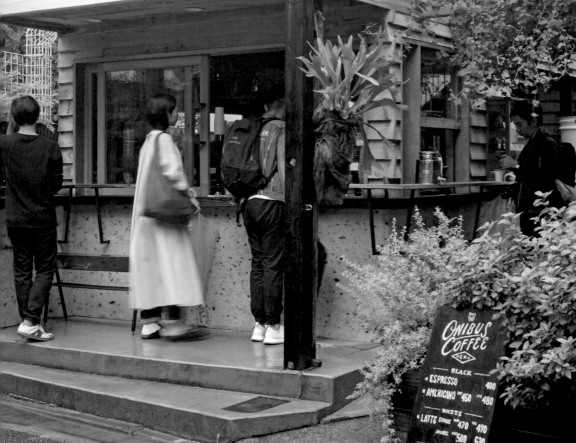

16 / 街邊的開放式小屋簷

ONIBUS COFFEE Nakameguro（東京都目黑區）
——鈴木一史

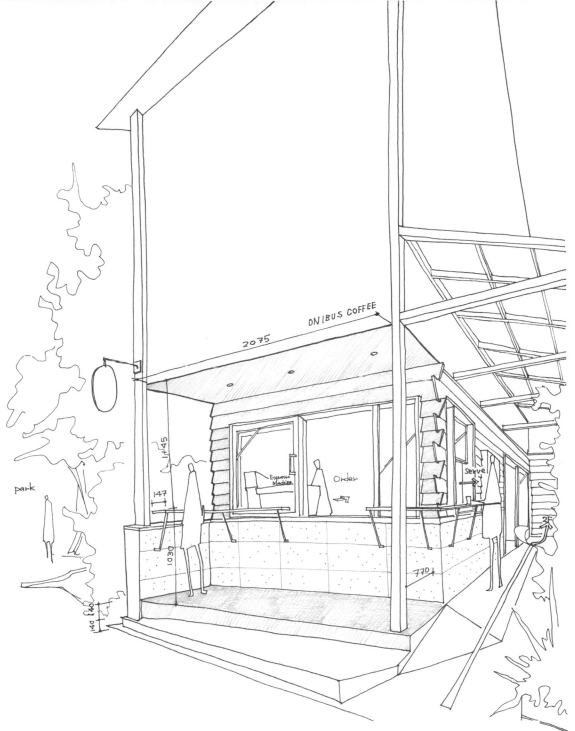

這間咖啡館由兩層樓的木造住宅改造而成。設計師藉由縮小一樓面積，退縮 900mm，打造出嶄新的屋簷下空間。人潮聚集在路旁的這個空間，構成咖啡館的外貌。左右兩旁留下的木柱，默默象徵改建前的建築物大小。

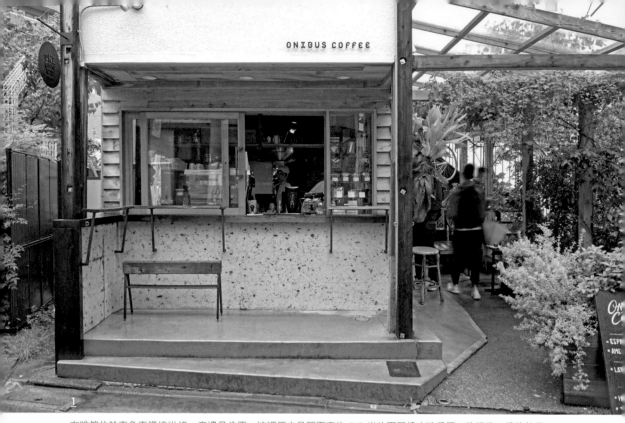

咖啡館位於東急東橫線沿線，旁邊是公園。這裡原本是門面寬約 3.6 米的兩層樓木造房屋，改建後一樓的外牆退縮。位於退縮處的點餐吧檯，下方的飾面材使用櫪木縣大谷町出產的大谷石，上方裝設英式系統雨淋板，形成充滿特色的立面。基地內四處綠意盎然，與旁邊的公園相得益彰。穿過照片右側的屋簷下空間，可通往二樓座位區。

1F

2F

SKETCH

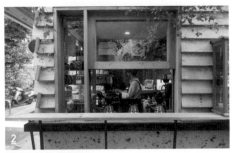

側面是外帶用吧檯。

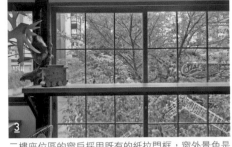

二樓座位區的窗戶採用既有的紙拉門框，窗外景色是隔壁的公園。

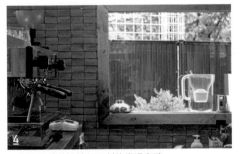

工作區裡鋪滿設計師原創的常滑窯磚。

寬度僅 150mm 的吧檯促使顧客與咖啡師交流。

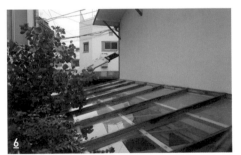

通往二樓的室外階梯上方，是鋪上壓克力板的木造屋簷。

一樓的半腰壁面使用大谷石，應有助於木造建築調節濕度。

這裡原本是棟小房子，改建時甚至又進一步縮小了一樓面積。一般設計時習慣擴大店面面積，設計師卻特意採用相反手法。業主與設計師挑戰傳統，打造出屋簷下的空間，呈現咖啡館新的一面。這種手法建立了顧客與咖啡師的交會場所，促使雙方溝通交流。

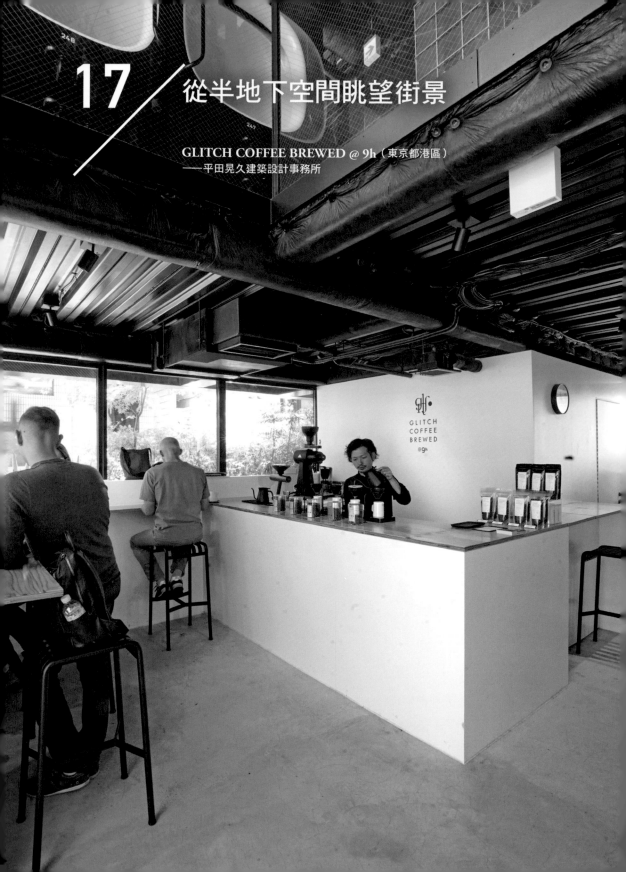

17／從半地下空間眺望街景

GLITCH COFFEE BREWED @ 9h（東京都港區）
——平田晃久建築設計事務所

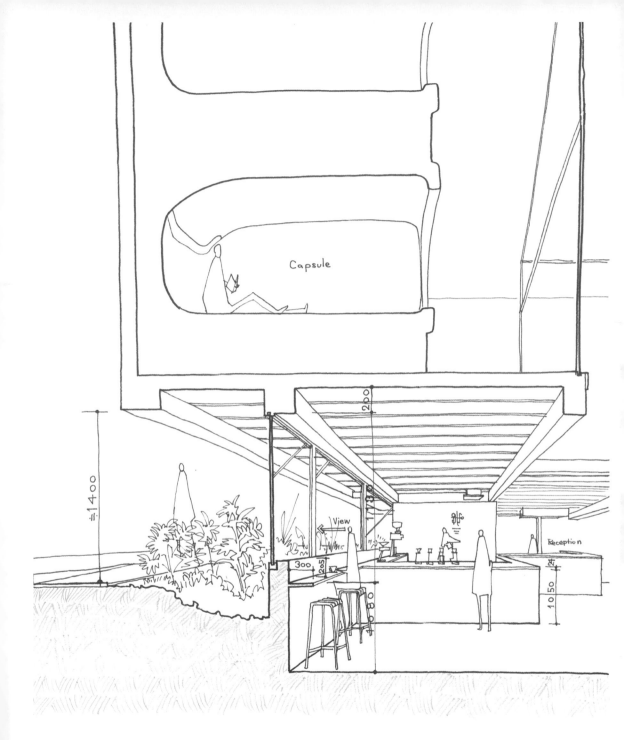

膠囊旅館的特徵在於「封閉」。這間咖啡館隱身於旅館櫃檯區，正巧與樓上的膠囊旅館相互呼應。由於位於半地下室，無法從馬路端一目了然。室內空間統一使用單一色調，木製吧檯恰好與前方道路地面同高，與外界綠意無縫接軌，巧妙營造開闊氣氛。

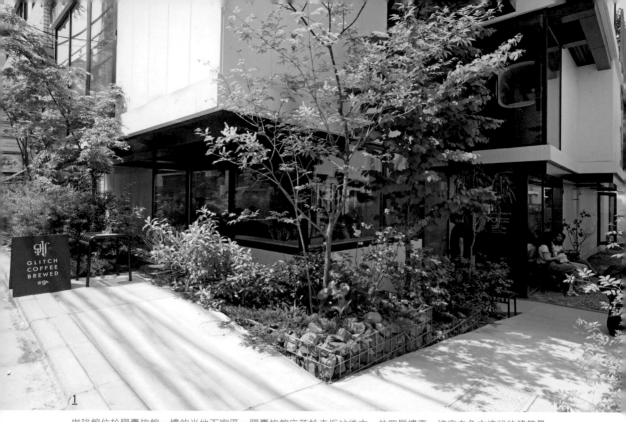

1

咖啡館位於膠囊旅館一樓的半地下室區。膠囊旅館座落於赤坂站後方,共四層樓高。這座白色方塊狀的建築量體,由漆成黑色的結構支撐。綠意盎然的景觀阻擋來自道路的視線。咖啡館入口位於照片右方斜坡底端。

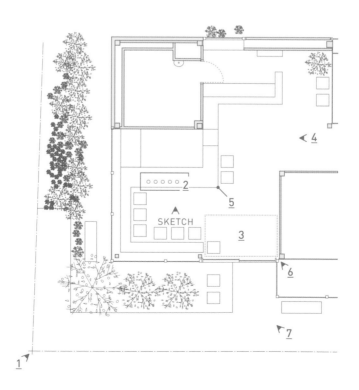

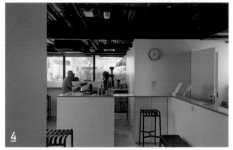

2 吧檯頂板設置設計師原創的手沖濾杯座，杯座的間距相同。

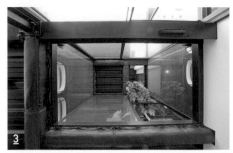

3 門廳上方的挑高空間不僅有效促進空氣循環，還具備採光功能。

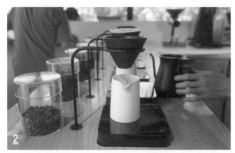

4 咖啡師吧檯連結旅館櫃檯（照片右側）。

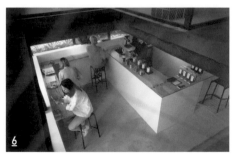

5 吧檯由白色矮牆與松木層板製的頂板組成，結構簡單。

6 客房樓層與咖啡館透過挑空樓層連結，咖啡香氣能一路傳到上方樓層。

7 入口旁的植栽花壇配合斜坡斜度做成階梯狀。

老闆在神保町有一間烘豆室，並在此處開了日本第一家專售手沖單品的咖啡館。膠囊旅館的房客待在房間裡的時間通常短暫，一杯咖啡是最能充實早晨有限時光的豐厚款待吧！店裡沒有義式咖啡機也沒有牛奶，純粹黑咖啡獨有的價值也因而顯現。

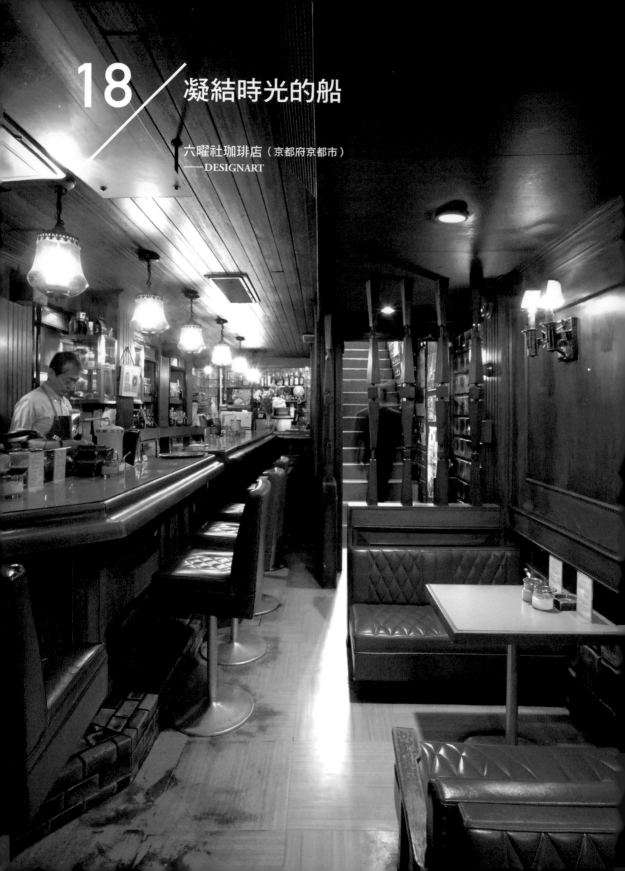

18 / 凝結時光的船

六曜社珈琲店（京都府京都市）
——DESIGNART

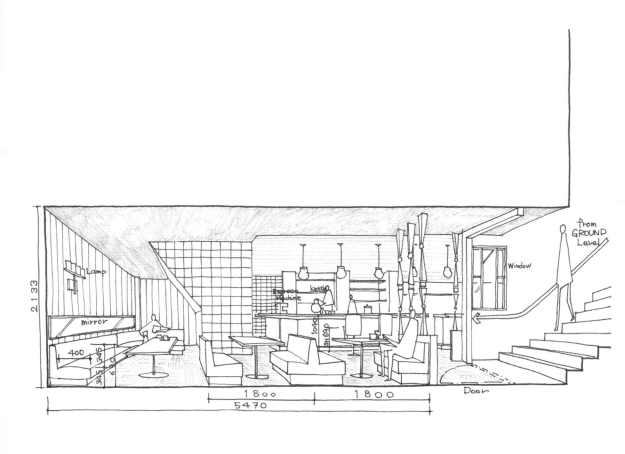

這家咖啡館在熱鬧的商店街下方經營了七十年。裝潢以木材、磚塊、磁磚等厚重的建材為主，營造高雅的氣氛。吧檯的曲線獨特，四周搭配皮沙發，保留過去所謂「喫茶店」的氣氛。來自上方地面的微微光線令人彷彿置身船艙，舒適的空間叫人忘卻都市的喧囂。

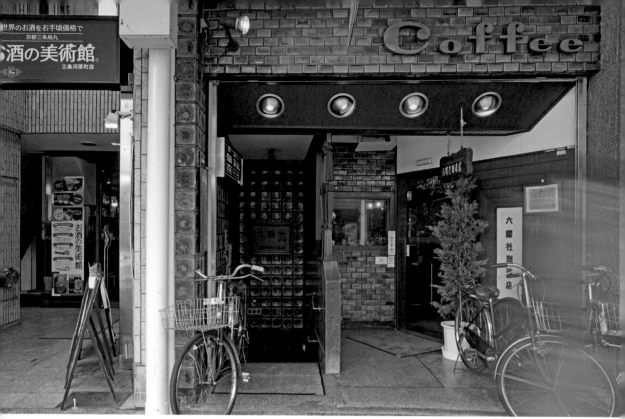

咖啡館座落於京都河原町三條交叉口附近。通往地下室的樓梯寬 950mm。咖啡館與一樓的喫茶店是同一位老闆，兩者立面的飾面材統一使用當年原本是鮮黃色的訂製磁磚。鮮黃色的磁磚與「Coffee」字樣引人矚目。沈穩厚實的立面，展現咖啡館的久遠時光之感。

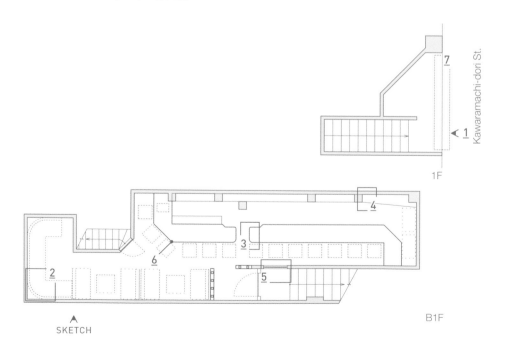

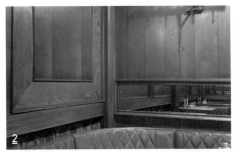

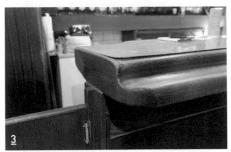

咖啡館的氣氛高雅。轉角的沙發上方安裝小鏡子，加強進深。

酒吧時期安裝的吧檯，巨大的弧形桌面方便靠手。

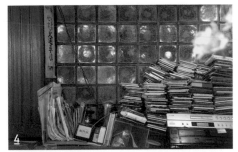

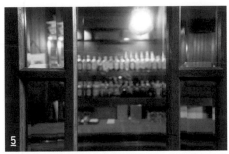

店裡的磁磚與立面相同，都是五十多年前由京都工匠燒製而成的原創產品。

樓梯下方入口旁設置用來採光的窗戶，由此看得見店裡的模樣。

木造吧檯與磚塊組成的腳踏處。

立面懸牆上的「Coffee」切割字樣比店名還搶眼。

前任老闆 1950 年在此開起喫茶店，有一段時間改為酒吧。現任老闆繼承後已經營了四十多年（現在晚上還是有酒吧時段）。咖啡館位於地下室，與外界隔絕。坐在狹長的空間中，不禁忘卻時光流逝。地上光線微微照進這個位於市中心的空間，在此感受得到那種端著咖啡與人暢談的京都咖啡館文化。

19 / 無窗空間中的咖啡師舞台

KOFFEE MAMEYA（東京都澀谷區）
——14sd / Fourteen stones design

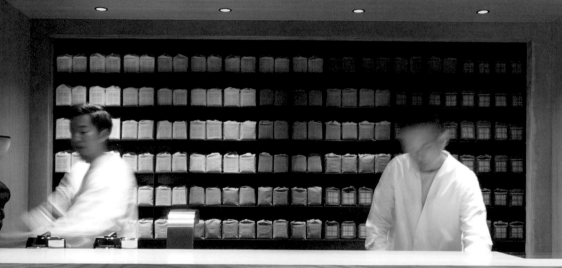

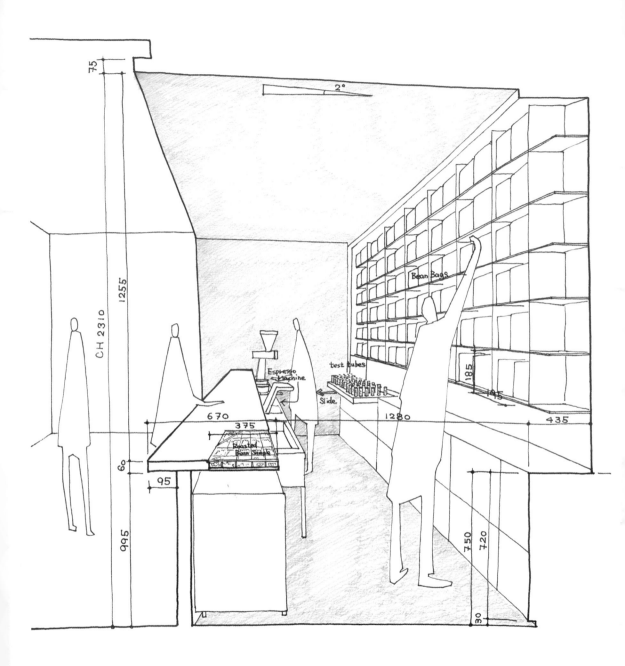

這間立飲咖啡館販賣豆子，並設有自家烘豆室。店裡沒有窗戶，無法從外界一窺室內模樣。這是一座灰泥裝潢的微暗空間，嵌套其中的木製亭子，分隔出顧客與咖啡師的領域。映入顧客眼簾的，只有咖啡師沖咖啡的白色身影以及店家精心挑選的咖啡豆。肅穆的氣氛像是在觀賞舞台劇，帶來嶄新的溝通體驗。

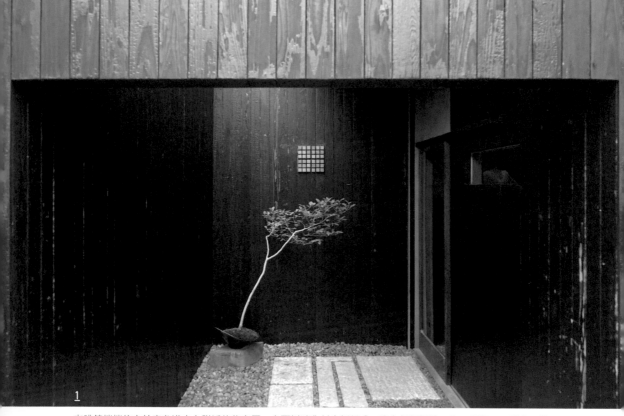

1

咖啡館悄悄佇立於表參道中心附近的住宅區。立面以碳化杉木板組成，沒有任何招牌。入口處僅 1.6 米高，進
出時必須低頭。走到底，映入眼簾的是黃銅打造的小小 Logo 與盆栽。

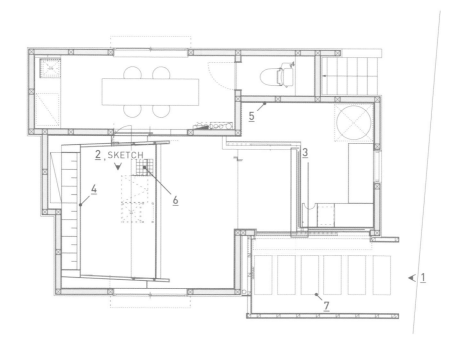

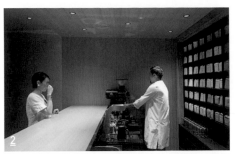

高 1050mm 的吧檯上方特意不放置任何物品，顧客只會看見咖啡豆。

牆面上的開口與視線等高，可以一窺烘豆室內部。

吧檯後方是黑膜鋼板組成的咖啡豆陳列架。

烘豆室的牆面飾面材，是鉻酸鹽皮膜處理的鐵板。或許是想用金屬的化學反應，來象徵咖啡豆在烘焙過程的變化吧。

吧檯內嵌 5 × 5 格狀展示盒，用來陳列烘焙豆樣品。

鋪在入口通道的石板，令人聯想到茶室院子裡的踏腳石。

這家店的概念是「咖啡的處方藥局」，用心為每一位顧客開出專屬的豆子與咖啡處方。因此店家的 Logo 標誌，採用了能呈現出咖啡豆不同焙度的樣品展示盒，象徵其精神。在眾人腳步總是匆忙的都市社會中，設計師設計這間咖啡館時，不僅考量到喜歡咖啡的人，也打造成讓追求慢活的人想走進的空間。我想設計師為了達成這個目的，特意徹底阻隔與外界的關聯。

column1　交界的設計

所有設計師在設計時都會考量空間與地景的關係吧！我在設計兩者關係時，著重的是「開放」。雖然我的手法還沒成熟到足以稱為「理論」（現在也還在摸索），不過這是我設計的基本心態。

我在設計住宅或是其他建築也是採用相同手法，不過設計咖啡館時格外強調這個概念。與其分析咖啡館作為商業設施的模範店面該是什麼模樣，或是內部該如何裝潢，最重要的是不要分割外界與室內、道路與建築。這是因為我覺得咖啡館不只是提供咖啡或是小憩的地點，而是咖啡師與顧客、當地居民或是遠方訪客等各色人們，透過咖啡共享特殊體驗的空間，不受立場或所屬的族群、組織等限制。

這樣的手法，也就是讓人從外界感覺得到內部在做什麼，或是讓室內外融為一體，我稱之為「交界的設計」。

很幸運的是除了咖啡館，我還獲得許多建築與空間的設計機會，所以能在不同的案例中實踐「交界的設計」。**「1. 向環境借景」**介紹的「Dandelion Chocolate, Kamakura」就是其中一例。

「交界的設計」的首要步驟是發掘場地的特性，尤其判斷出「何者不能改變」格外重要。因此第一次探勘現場時，我總是提醒自己不能懷有偏見，必須以純粹的眼光觀察。

探勘「Dandelion Chocolate, Kamakura」時，我很快便發現咖啡館前方是當地居民的生活動線，這是這個地方的特性，不能變更。我的腦海中也立刻浮現出完工的形象：咖啡館必須融入生活動線，成為當地居民生活的一部分……由於形象鮮明，設計起來也格外輕鬆。我在這裡嘗試設計作為交界的生活動線。完工數年之後，我感覺這裡逐漸出現眾人聚集暢談的光景。

另一方面，同時期完工的 Puddle 事務所，則令人期待透過「交界的設計」，打造出事務所新的理想模樣。

Puddle 事務所目前位於屋齡四十年的鋼構三層樓建築，事務所由這棟建築的一樓改建而成。事務所的所在地「神山町」位於代代木公園與澀谷站之間，與滿是小型商店的熱鬧商業區（俗稱「奧澀」）和寧靜的住宅區比鄰而居。這裡既是市中心，卻又鬧中取靜。事務所的基地正位於商業區前往住宅區的坡道上。

地主原本考慮拆除既有建築，建設新大樓。我當時正在找適合當事務所的物件，一眼便看上這塊基地的特性，於是直接跑去找地主商量，請他租給我。

我認為這裡應該打造成商業區與住宅區的交界，秉持這個概念設計事務所的入口。一樓原本是車庫，於是我利用車庫開口大的特性，設計玻璃落地窗的立面。會議室以及設有義式咖啡機的茶水間都安排在入口旁，從事務所前方經過時就能看得一清二楚。附近居民或是認識的人經過

時，可以透過玻璃窗向對方打招呼。無論是視覺或感覺上，都和基地外的道路融為一體。埋首於設計工作時，總不免陷入自己的世界。然而在這裡只要一抬頭就能看到外界，體會到事務所也是社區的一部分。

雖然這個空間現在只有設計事務所的功能，希望將來能成為更開放的空間，甚至成為介於公私之間的場地。

我在設計時通常會注重空間的「開放」，因此對我來說「**3. 與外界隔絕**」是特別有趣的手法。咖啡館是一種商業設施，選擇「封閉」咖啡館空間是老闆與設計師的先見之明。現在網路普及，不需要向外界開放咖啡館來宣傳。倘若設計概念是向特定人士傳遞特定概念，或是希望提供特殊的空間體驗，斷絕與外界的接觸也是一種正確答案。我想從本書介紹的案例，就能感覺到這類設計執行不易。今後

咖啡館的主流，應是要成為一座能夠結合地景與人的交流場域，身為設計師則必須持續學習，方能提出主流以外的交流方式。

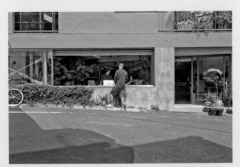
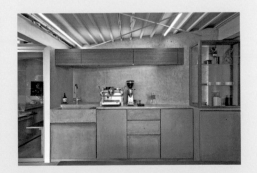

Puddle 事務所（2017 年竣工，東京都澀谷區）

—— Ch2 ——

people

咖啡館與人

充滿魅力的咖啡館具備令人「想要一探究竟」的機關，例如看得見裡頭門庭若市、熱鬧歡騰的模樣，或是能與其他顧客保持適當距離、享有安寧的獨處時光等等。有些案例則是以其特殊有趣的設計引人入勝。然而無論是何種因素，觀者必定都能想像得到自己在咖啡館裡的模樣。

第二章介紹的十四家咖啡館透過設計吸引人潮。咖啡館是不特定群眾聚集的空間，我以下列三個觀點，分析設計如何影響人群在空間中的親密性。

1. 將「顧客」納入店面設計
利用空間吸引人潮，使得顧客成為立面的一部分。特徵是在窗邊或是咖啡館周遭設置座位。

2. 款待客人的距離
以人與人的距離為設計主軸，從原創家具到狹窄空間的分區，都能看出設計師的用心。

3. 既是咖啡館，也是……
咖啡館身兼多種用途，例如住商混合或與不同業種跨界合作。

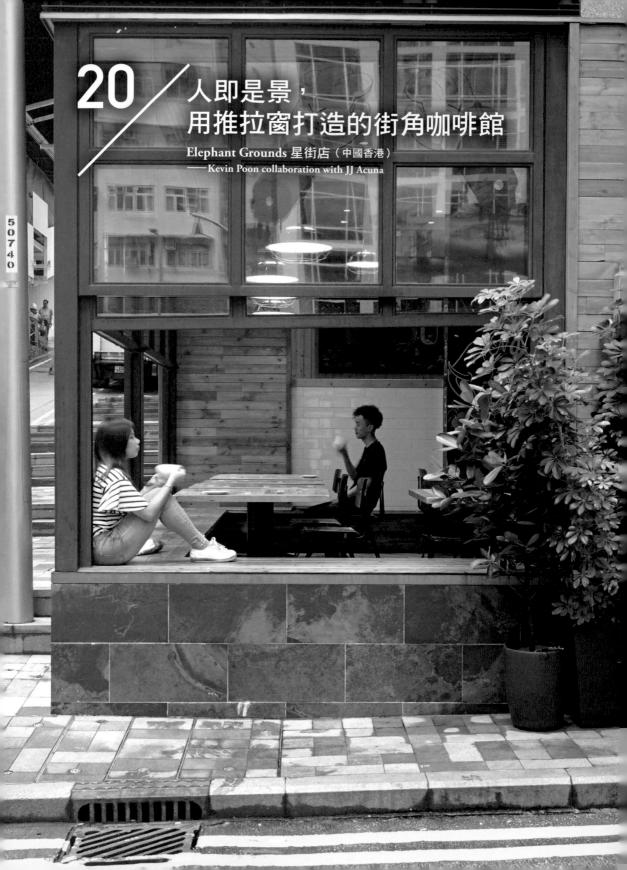

20 / 人即是景，
用推拉窗打造的街角咖啡館

Elephant Grounds 星街店（中國香港）
——Kevin Poon collaboration with JJ Acuna

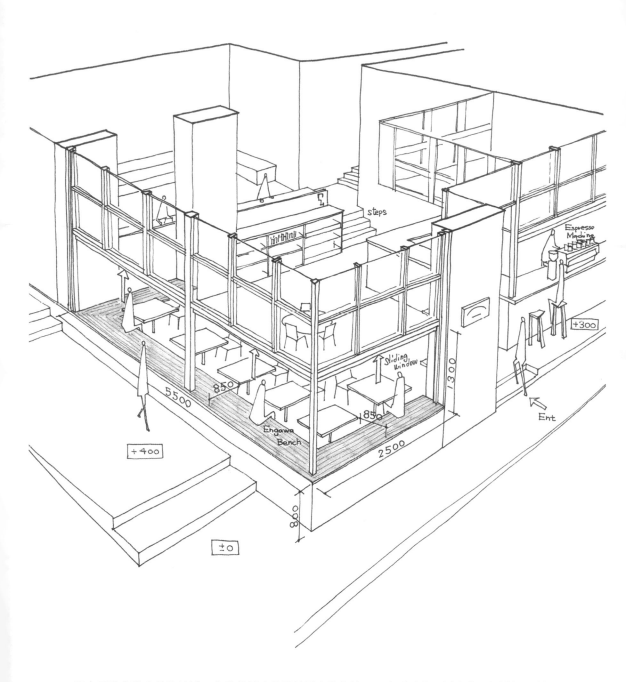

從大馬路走進小巷的坡道，咖啡館就座落於坡道旁的角地。面向道路的兩側安裝了設計師原創的上下推拉窗，窗戶下方是類似緣廊的長椅，特意呈現顧客在店裡的模樣，形成特殊的立面。附近高樓林立，只有這裡營造出「穿透感」。

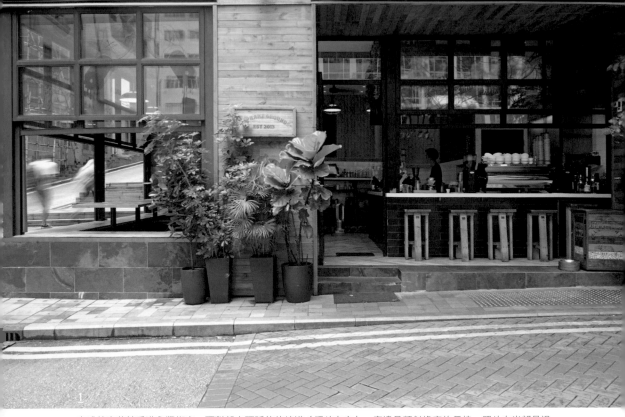

咖啡館座落於香港永豐街旁,面對朝山頂延伸的坡道(照片左方)。窗邊是類似緣廊的長椅。照片右半部是退縮的玻璃外牆,看得見玻璃牆後方的吧檯。吧檯旁是入口。

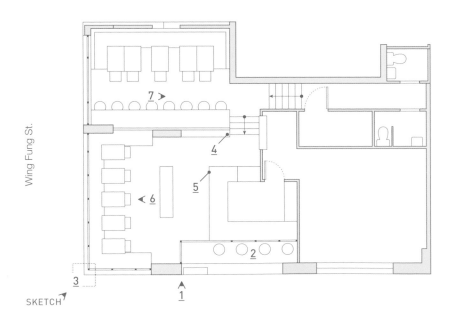

Wing Fung St.

7 ▸

4

5

◂ 6

2

3

SKETCH ↗

⌃
1

放在吧檯外側的木頭高腳椅，造型類似大象。

從室外轉角處仰望上下推拉窗。

銅管製的自助式飲用水龍頭。

黑色吧檯的設置，配合著人字拼花地板的縫隙。

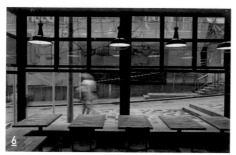

從店裡望向長椅後方的坡道。

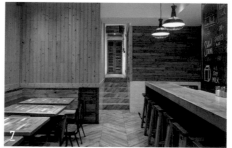

高腳桌設置在地板較高處。坐在這裡可以環視整間店。

上下推拉窗營造出類似緣廊的迷你開放空間，在避開馬路喧囂的巷子裡創造出一番新風景。附近無法開窗的高樓大廈與公寓林立，咖啡館面對馬路兩側的通風長椅，成為當地居民與觀光客小憩的地點。另外，採訪途中突然下起暴雨，工作人員瞬間拉下推拉窗，展現其優秀機能。

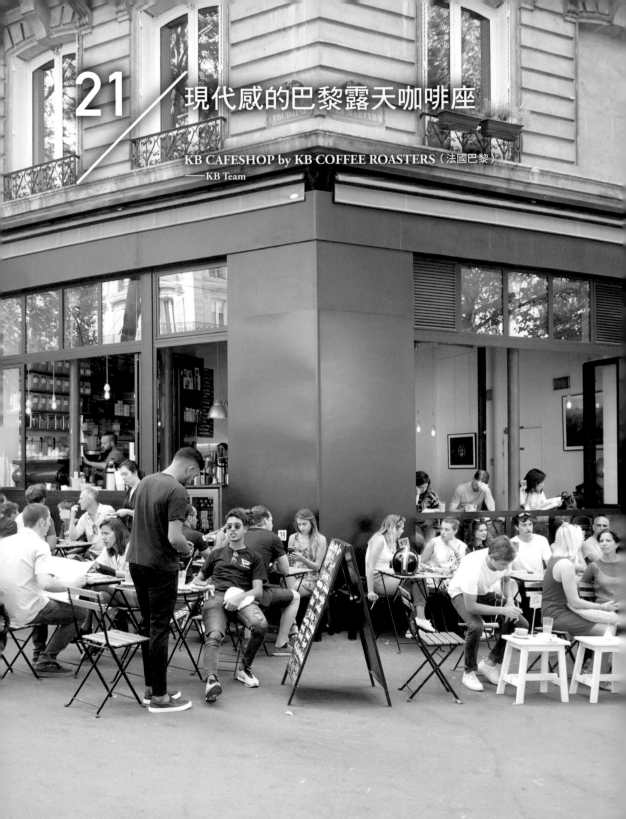

21 / 現代感的巴黎露天咖啡座

KB CAFESHOP by KB COFFEE ROASTERS（法國巴黎）
——KB Team

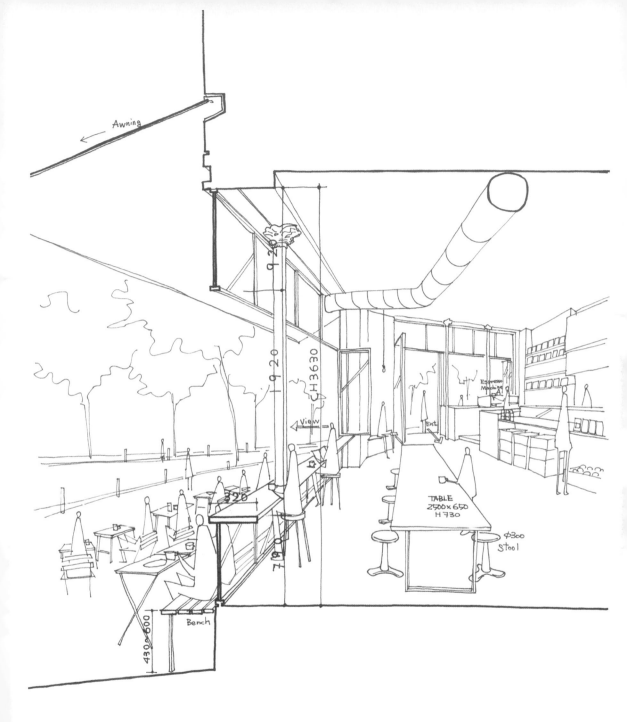

在巴黎統一刷白的街景中，黑色鐵板包覆的外牆與淡藍色的遮陽棚格外引人注目。利用所處的緩坡角地，入口、窗邊座位與露天座位都個別設置出不同高度，看得到所有客人的表情，形成熱鬧的立面。這種做法重新建構了巴黎傳統的露天座位設計。

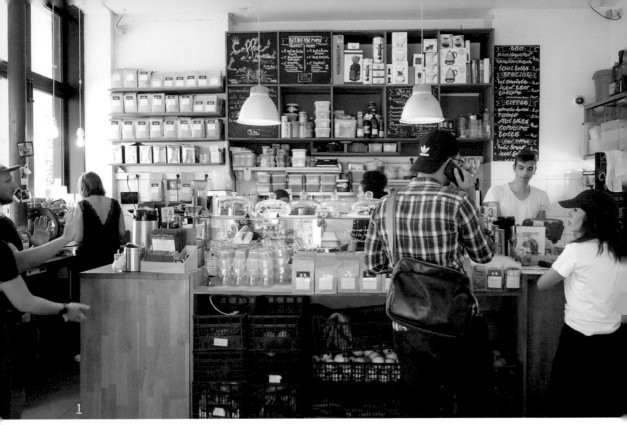

1

咖啡館座落於巴黎第九區的徒丹大道（Avenue Trudaine）與殉道者路（rue des Martyrs）交叉口，位於屋齡超過一百年的建築物一樓。時髦的年輕人、一同出門的一家老小，都聚集在這個充滿懷舊氣息的街角。走進天花板刷白挑高的店裡，眼前一座看來是手工打造的木製吧檯調理區，正歡迎著大家光臨。

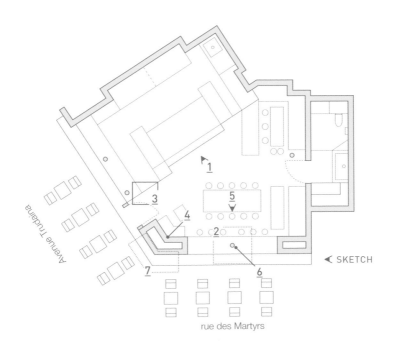

◀ SKETCH

柱子配合門窗和天花板，漆成黑白兩色。

吧檯的原料是層積材。吧檯調理區的地板抬高200mm。

L 型長椅靠背處的牆面，半腰以上採用斑駁粗獷的風格。

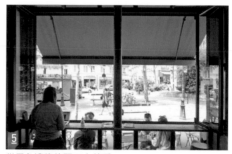

從黑色邊緣的開口向外看。

既有的柱子貫穿寬 400mm 的窗邊吧檯。

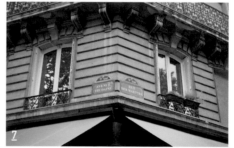

簡單俐落的遮陽棚和上方充滿裝飾的牆面形成明顯對比。

花都巴黎的美麗街景是十九世紀時都市更新的成果。當時拆除了數萬棟建築，重新制定建築高度、屋頂坡度、陽台位置與可用建材後，建造了符合新規範的建築。這些歷史悠久的建築該如何保存、繼承以及建構新風景呢？這家咖啡館特意不依循既有建築風格，選擇以黑色鐵板包覆原有外牆，營造簡潔的外觀。這種現代風格的立面，就像是一個框架，凸顯出民眾的生活。

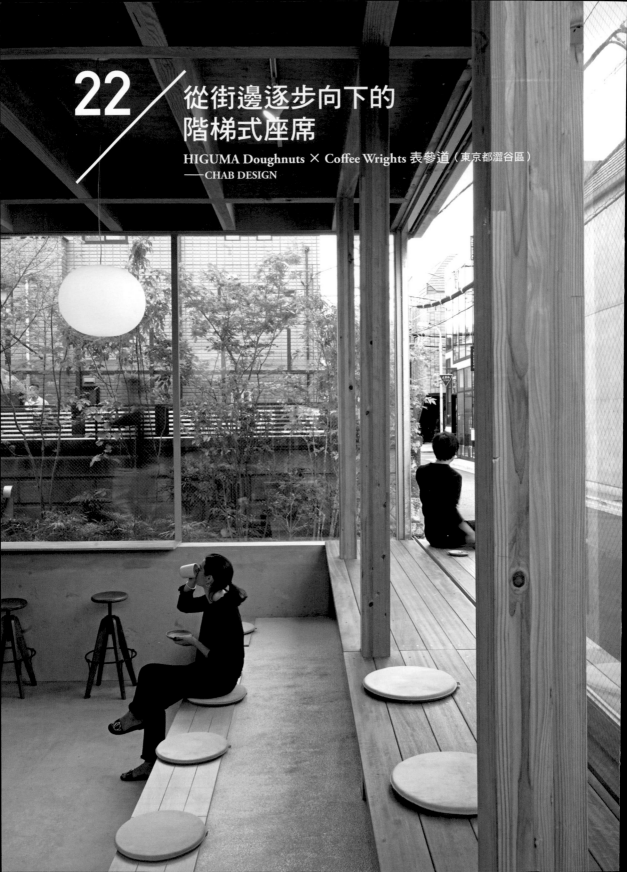

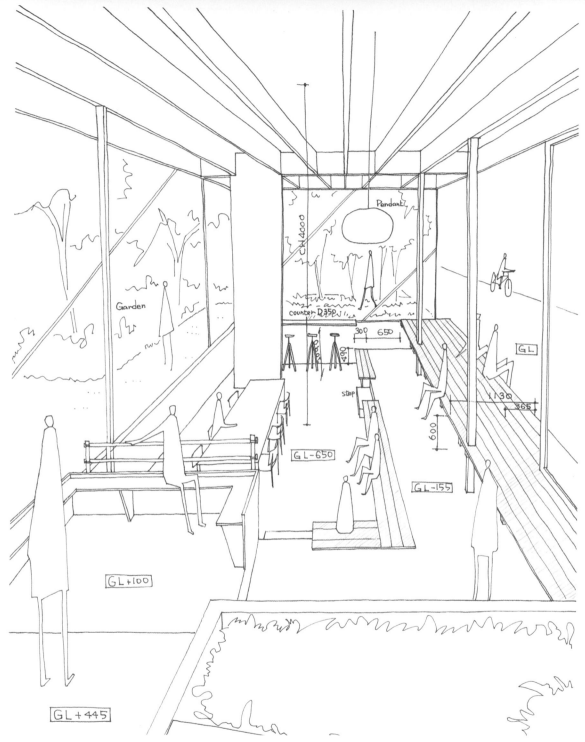

打開面對道路的巨大玻璃推拉門，映入眼簾的是像三溫暖蒸氣室的階梯式座位。這家咖啡館
最大的特徵是下凹式的階梯狀座位區，高度最高的座位位於推拉門旁，類似緣廊。顧客可以
選擇自己喜歡的座位休憩暢談，形成形形色色的立面。

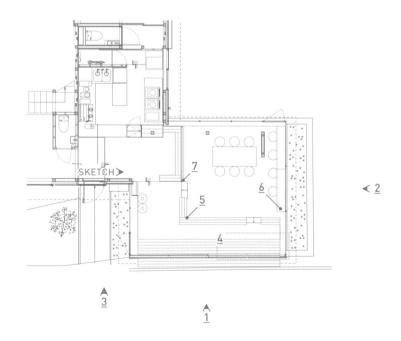

咖啡館位於澀谷區神宮前的住宅區。一半在外面的長椅配合推拉門的高度，下方以假設工程常用的鋼管支持。建築採用木造軀體，大方展現美麗的結構。右側通道是前往基地後方的私人道路。視線穿過玻璃推拉門，可一路望進店面後方的庭院。

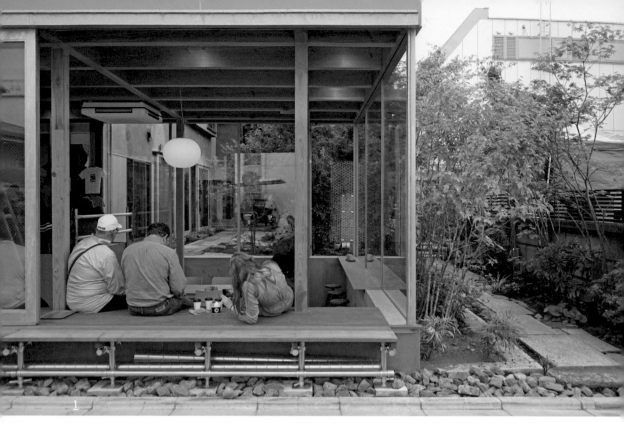

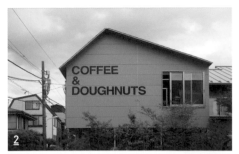

2

招牌以高 455mm 的外牆建材拼接而成。招牌標示的
是商品，而非店名。

3

通往入口處的高低落差，以鋼管與花紋鋼板做成的簡
單斜坡克服。

4

將層積材組成的樑拼成格子狀。樑與門框連接處簡單
俐落，營造出寬敞感。

5

從道路高程往下挖掘而成的通道兼座位，座位下方是
收納空間。

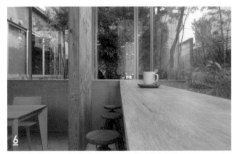

6

玻璃推拉門下方是寬 340mm 的吧檯座位。

7

支撐入口處斜坡與長椅的鋼管，到了室內便搭配木材
組合成扶手。

這裡原本是屋齡六十多年的一片違建，後來與政府合作改建為「MINAGAWA
VILLAGE」。這間販賣咖啡與甜甜圈的咖啡館成了新地標，也是當地居民交流的
場所。藉由降板工法拉高天花板的簡潔手法，充分發揮了建築物的特性。以混
凝土、夾板與鋼管等隨處可得的建材，便在住宅區打造出這座前所未見的開放
式咖啡館。

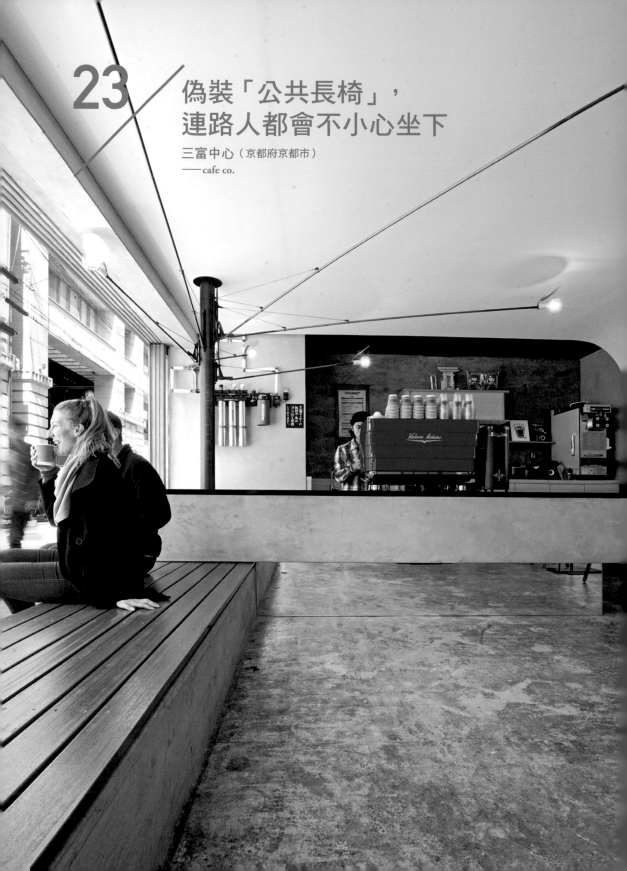

23

偽裝「公共長椅」，
連路人都會不小心坐下

三富中心（京都府京都市）
——cafe co.

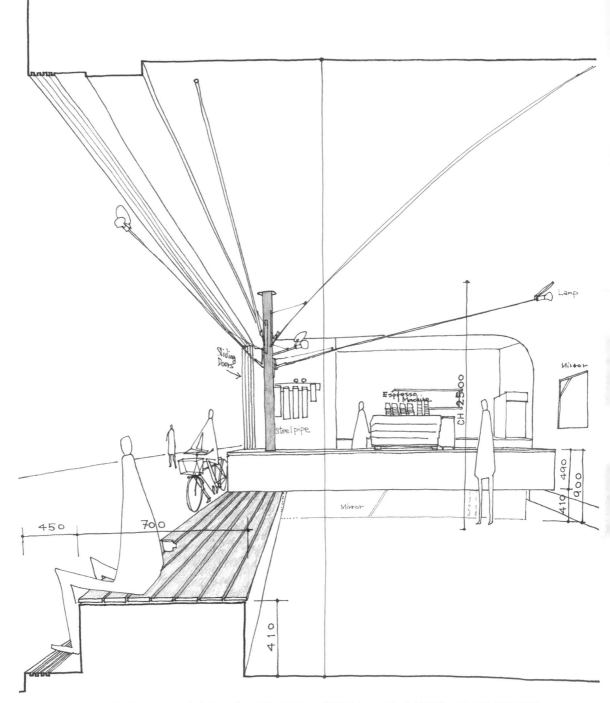

咖啡館的前身是髮廊，改造成咖啡館時請來了同一位設計師。白色的牆面與天花板之間以曲面銜接，包覆了整座空間，並且透過四片玻璃推拉門和寬度充足的長椅，積極與外界連結。灰泥吧檯的造型像是飄浮在半空中。與吧檯垂直相交的長椅具備街頭公設的功能，有些人坐下來才發現後面是咖啡館。

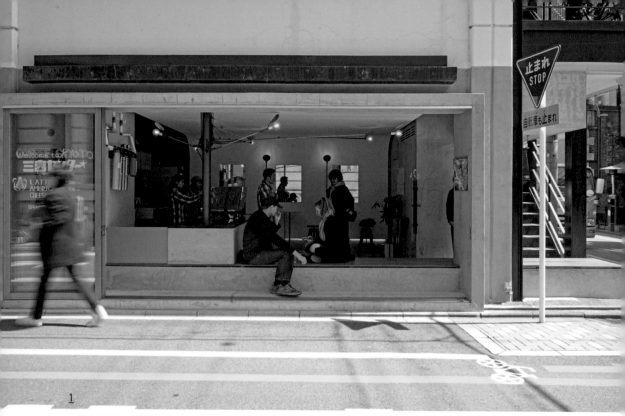

1

咖啡館座落於三條通與富小路通交叉口的角地，靠富小路通的那一側是整面的玻璃窗。打開玻璃窗，結實厚重的長椅化身街頭公設，整家咖啡館與馬路融為一體。吧檯圓柱上設有特製的間接照明，充滿動感，為方形的簡單立面增添色彩。

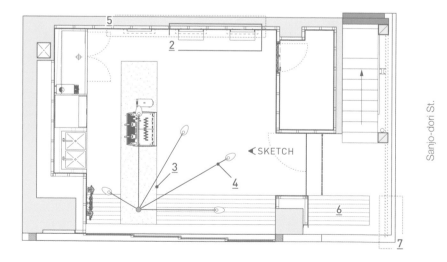

Sanjo-dori St.

▲
1

Tominokoji-dori St.

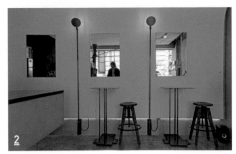

特別重新設計的鏡子、高腳椅和燈具，説明這裡過去是間髮廊。

吧檯看起來像是架設在長椅上。下方以鏡子包覆，看起來就像飄在半空中。

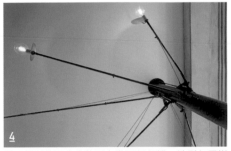

從吧檯延伸而出的柱子上裝了托架燈，造型如同樹枝。

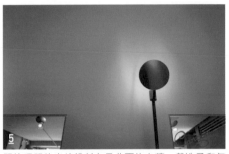

間接照明的光線投射在呈曲面的白牆，營造柔和氣氛。

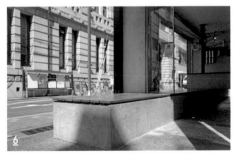

長椅一路延伸到入口旁，招攬路人走進咖啡館。

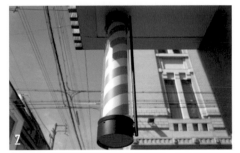

咖啡館的招牌特別選用髮廊的旋轉燈，只是把顏色改成咖啡與牛奶的「拿鐵色」組合。

據説這家咖啡館之所以名為「三富中心」，就是希望能夠成為當地的中心。但是我認為設計師的目標不是打造開放熱鬧的空間，而是想要營造出在樹蔭下安靜小憩的氣氛。面對馬路的長椅，不僅提供上門的客人使用，就連路人也會坐下休息；騎自行車來的常客會將車停在門口，外帶咖啡。看到這番光景，我心想這家咖啡館真是名副其實。

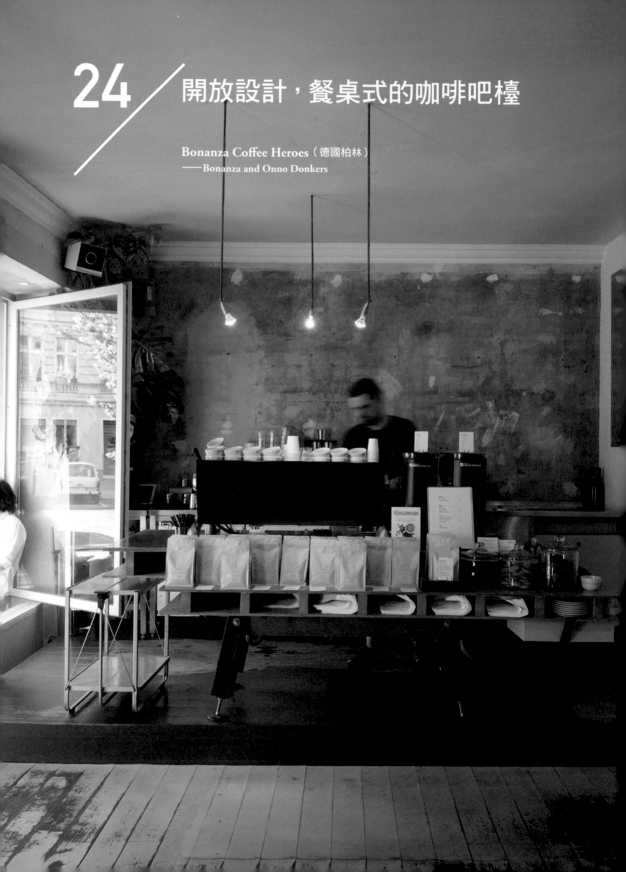

24 / 開放設計，餐桌式的咖啡吧檯

Bonanza Coffee Heroes（德國柏林）
——Bonanza and Onno Donkers

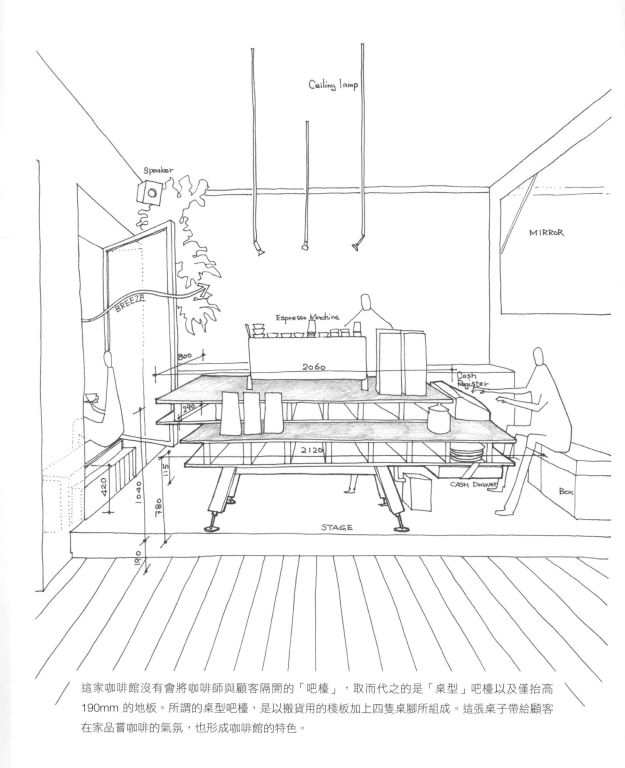

這家咖啡館沒有會將咖啡師與顧客隔開的「吧檯」，取而代之的是「桌型」吧檯以及僅抬高 190mm 的地板。所謂的桌型吧檯，是以搬貨用的棧板加上四隻桌腳所組成。這張桌子帶給顧客在家品嘗咖啡的氣氛，也形成咖啡館的特色。

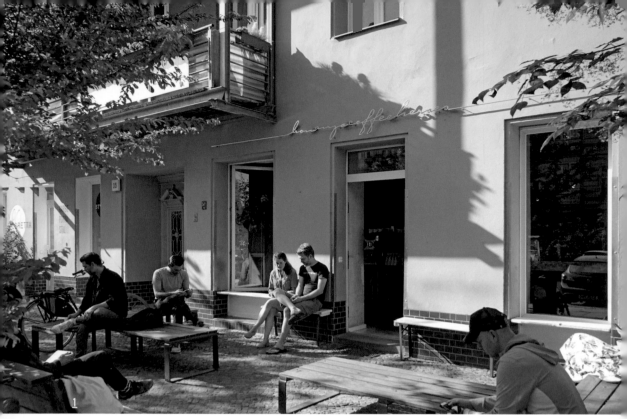

咖啡館座落於柏林奧德貝格大街（Oderberger Straße）。當地的人行道寬敞，長椅與桌子圍繞行道樹擺放。外牆顏色配合著既有建築，入口處上方，是以店名草寫彎折而成的霓虹燈。活用既有事物並與之共存，這一點讓我覺得非常柏林。

咖啡師手沖咖啡時所使用的桌子，和桌型吧檯一樣是
四支桌腳，顧客可以繞著手沖桌逛一圈。

纖細的三支聚光燈默默照亮咖啡師。

展示型收納，管線也成了設計的一部分。

以混凝土板和透明玻璃組成的簡潔展示架，設在店內
陰角處。

桌子頂板以層積材（結構）加上不鏽鋼板（表面）組
成。

桌腳可支撐的重量高達 500 公斤以上。纖細的造型
令人聯想到登月小艇。

每一個細節都能感受到設計師重新建構咖啡館的心意。柏林的市容特色是「尊
重過去」和「懷疑既有概念」，設計師以單純的手法實現這兩種哲學，引起我
的共鳴。尤其四隻桌腳的桌型吧檯拉近了咖啡師與顧客的距離，實在是個了不
起的點子。更令人驚訝的是這家咖啡館早在 2006 年開幕，設計師真是有先見之
明。

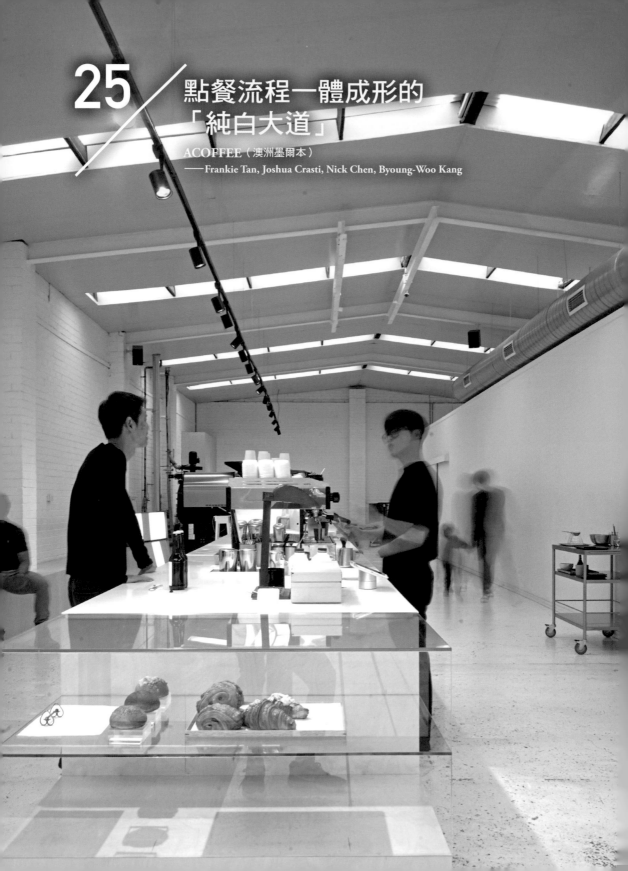

25 / 點餐流程一體成形的「純白大道」

ACOFFEE（澳洲墨爾本）

——Frankie Tan, Joshua Crasti, Nick Chen, Byoung-Woo Kang

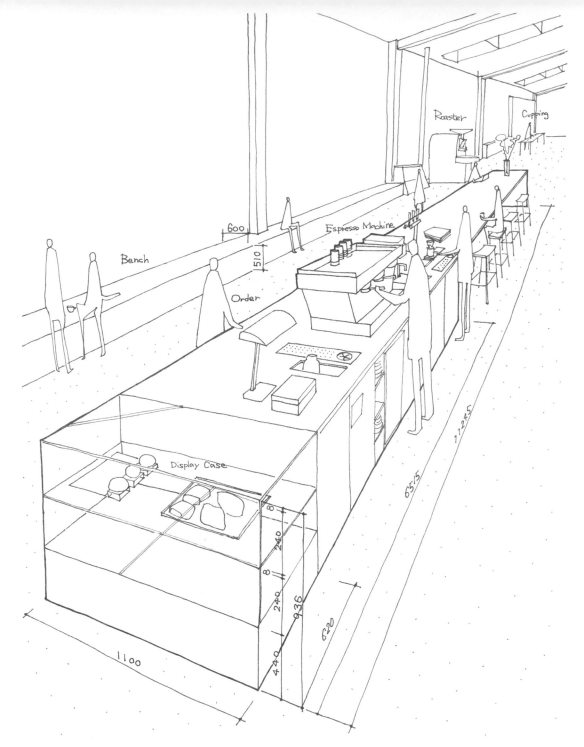

光線穿過條狀天窗，照亮純白的空間，空間中央是長達 11 米的吧檯。從入口到展示櫃、點餐區、沖咖啡區到座位區全部集中在同一個吧檯，為沖咖啡與品嘗咖啡這兩種單純行為，營造了面對面的絕佳距離感。

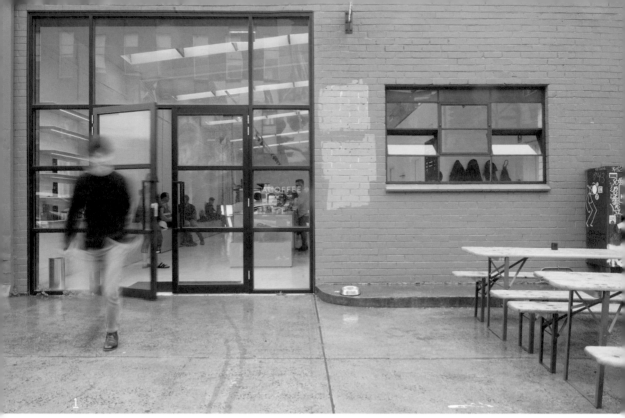

1

咖啡館是由墨爾本科林伍德區（Collingwood）的一座倉庫改建而成。科林伍德區離市中心有一段距離，當地以倉庫等古老的紅磚建築為主。灰藍色的外牆搭配黑色門框與窗框，散發出沉穩氣息，這是為了要和純白的內部空間形成對比吧！

條狀天窗等距設置，與懸吊式黑色軌道燈垂直相交。

在厚 40mm 的合板之上，鋪以厚 12mm 的人工大理石板，組成了這組陳列層板。內建的間接照明能照亮商品。

靠近入口的吧檯前端，看得出是由層積材和優白玻璃組成的展示櫃。

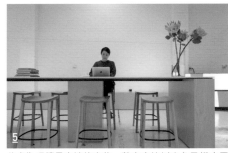

此處為吧檯最末端的座位。整家店皆以白色及椴木層板的淺木色來統一色調。

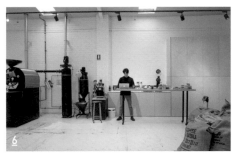

店面後方的烘豆區沒有隔間，從座位區就能看到咖啡杯測的情況。

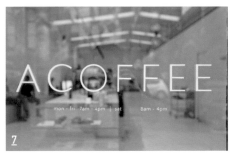

白色壓克力板切割成的招牌字，貼於立面的玻璃上，彷彿飄浮於半空。

在這裡，老闆只提供他認為最好的咖啡豆，並將之烘焙到最完美的程度──咖啡館存在的目的，是每一天、每一刻，都持續追求理想的咖啡。這間咖啡館像是具象化了老闆的這份理想，純白的空間裡只有一道吧檯。淺色的空間格外襯托出咖啡的褐色。倘若咖啡跟茶道一樣有「咖啡道」，這家店可說是體現了「咖啡道」精神。

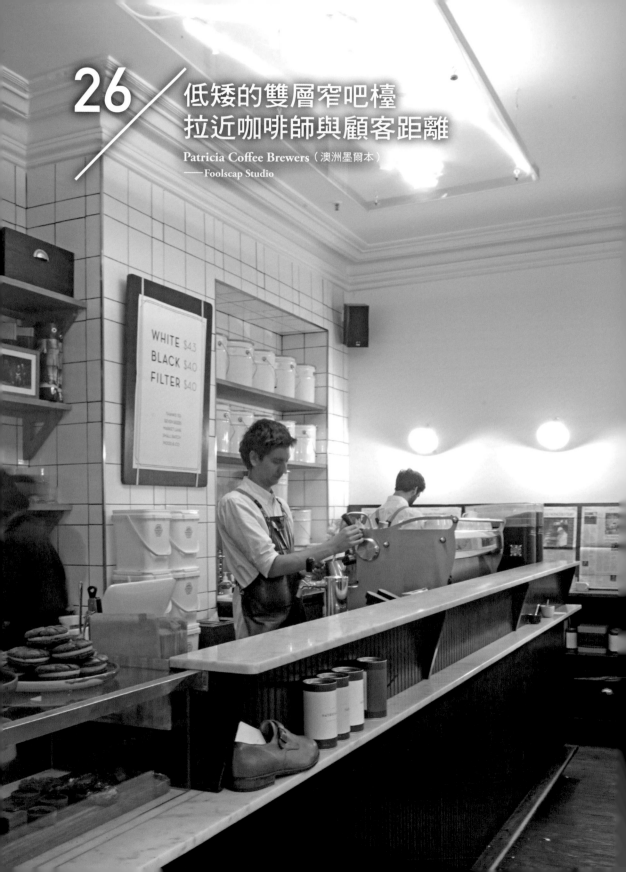

26 / 低矮的雙層窄吧檯
拉近咖啡師與顧客距離

Patricia Coffee Brewers（澳洲墨爾本）
——Foolscap Studio

WHITE $43
BLACK $40
FILTER $40

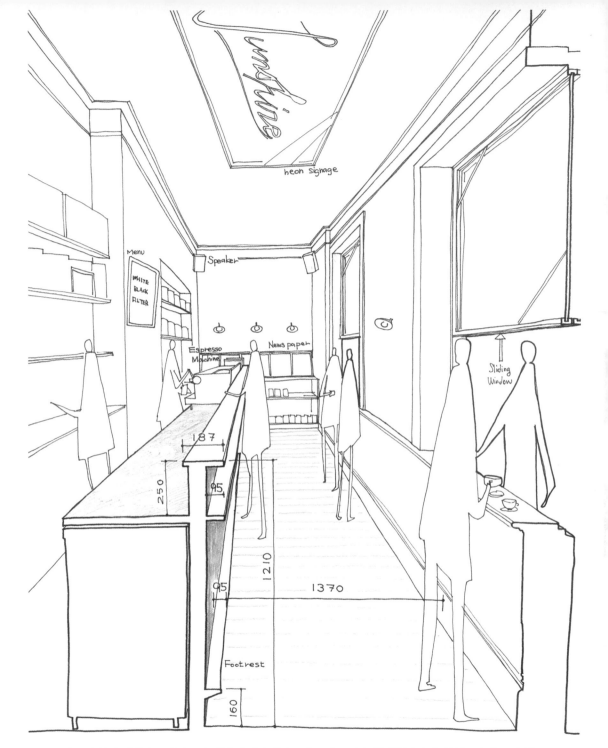

這座立飲咖啡館空間狹窄，好幾位咖啡師擠在一起工作。店裡裝潢以白色為基調，在入口處點餐後，可沿著大理石吧檯一路深入店內。吧檯的高度是配合站立時的高度設計，兩層式的結構方便上層供餐，下層讓顧客放餐。窄吧檯也拉近了咖啡師與顧客的距離。

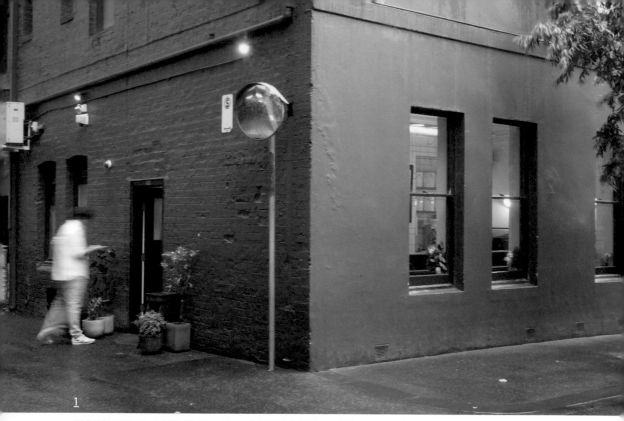

1

咖啡館位於墨爾本威廉街（William Street）附近的巷子裡，座落在小威廉街（Little William Street）與小柏克街（Little Bourke Street）交叉口的角地。深灰色外牆上的三扇細長窗戶皆裝有上下推窗，看得見裡面的動靜。乍看之下找不到招牌和入口，想要走進咖啡館，就必須找到照片左方的黑色小門才行。

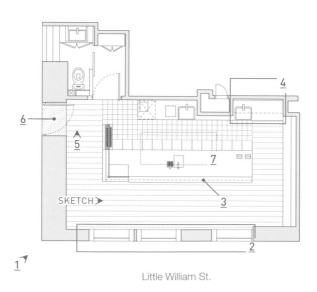

Little William St.

店內未設座席，窗戶旁設有小檯面，讓客人能站著飲用咖啡。

木製吧檯上刻有細紋，下方是小小的腳踏處。

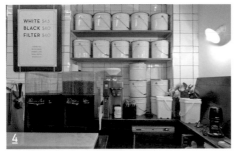

白色磁磚與排排站的咖啡罐，將吧檯後方統一為白色調。

入口黑色大門上的字樣是店名，旁邊白色的門通往廁所。

入口地板處標明本店「僅限站位」，該字樣以六角形磁磚拼組而成。

天花板燈由壓克力板與霓虹燈組成，不過霓虹燈的字樣不是店名。

這間咖啡館門庭若市時，會熱鬧得像酒吧。有些咖啡師會面壁磨豆，有些咖啡師在吧檯後萃取咖啡，有些咖啡師會跟品嘗咖啡的客人聊天，有些客人站在窗邊眺望風景啜飲。這四組人馬交織出的店內風景，為這個沒有招牌的灰色簡潔立面增添色彩。

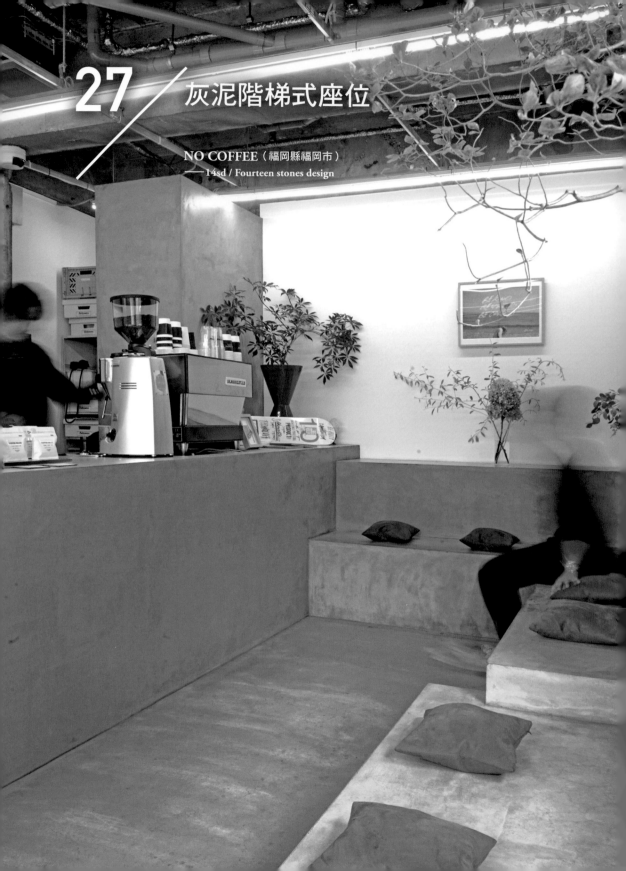

27 / 灰泥階梯式座位

NO COFFEE（福岡縣福岡市）
—— 14sd / Fourteen stones design

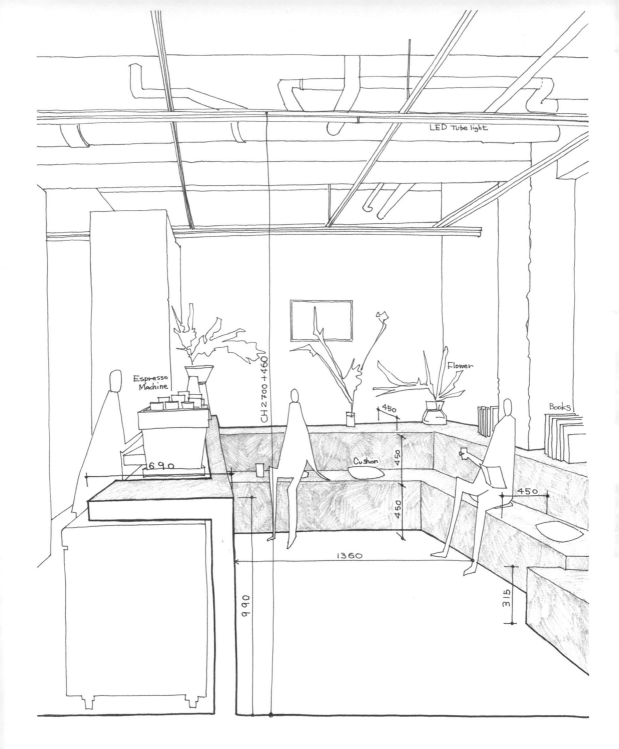

狭窄的咖啡館由尺寸不一的方塊所組成。從最高的吧檯到與之相連的階梯式座位；階梯式座位既是長椅，也是架子。方塊與地板的面漆都是灰泥。在這個一切平等的空間中，無論是咖啡師還是上門的客人，甚至連植栽和書本等物，都化為同等的存在，醞釀出渾然一體的獨特氣氛。

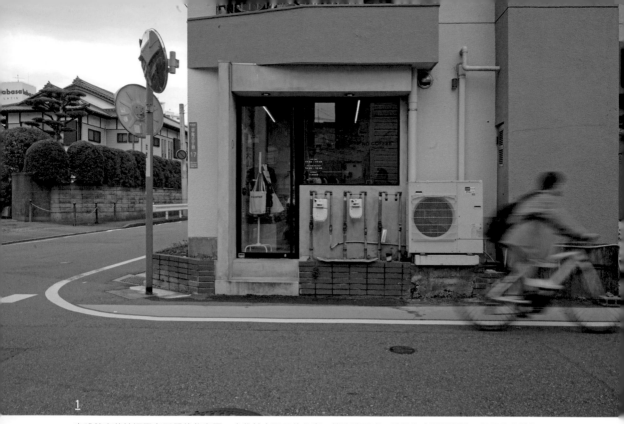

1

咖啡館座落於福岡市平尾的住宅區,由位於交叉口的公寓一樓改建而成。雖然沒有明顯招牌,但原公寓的入口已被拆除,而外牆部位已設置新入口。現已退役的瓦斯表和冷氣室外機被保留下來,作為昔日建築立面的記憶。

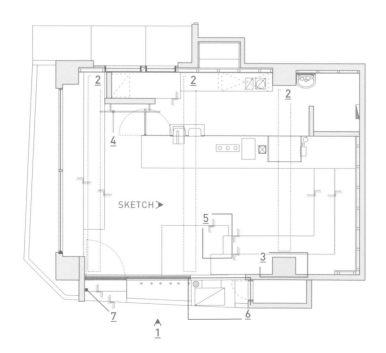

SKETCH ▶

2 店內燈具為裝在輕鋼架天花板支架上的 LED 燈管。

3 灰泥吧檯、白牆、沒有任何塗裝的裸柱,三者形成對比。

4 鍍黃銅的掛衣桿釘在牆面上,帶給乾澀的灰泥牆面一絲光彩。

5 高低不同的灰泥長椅為空間帶來律動感。

6 冷氣室外機、瓦斯表等一般會刻意隱藏的設備,反而特意保留在立面處。

7 咖啡館 Logo 是黃銅金屬條彎折而成的咖啡杯,鑲嵌在牆面上,也能分解成店名的縮寫「nc」。

咖啡、人與物交錯而成的空間。抹上灰泥的階梯既是座位也是架子,放了植栽、書籍與藝術品。客人坐在這些擺飾之間,兩者以近在呎尺的距離在同一空間共處。設計師與老闆特意在立面處保留已不再需要的瓦斯表,或許是把這家咖啡館當作藝廊,空間中的一切都是藝術品。

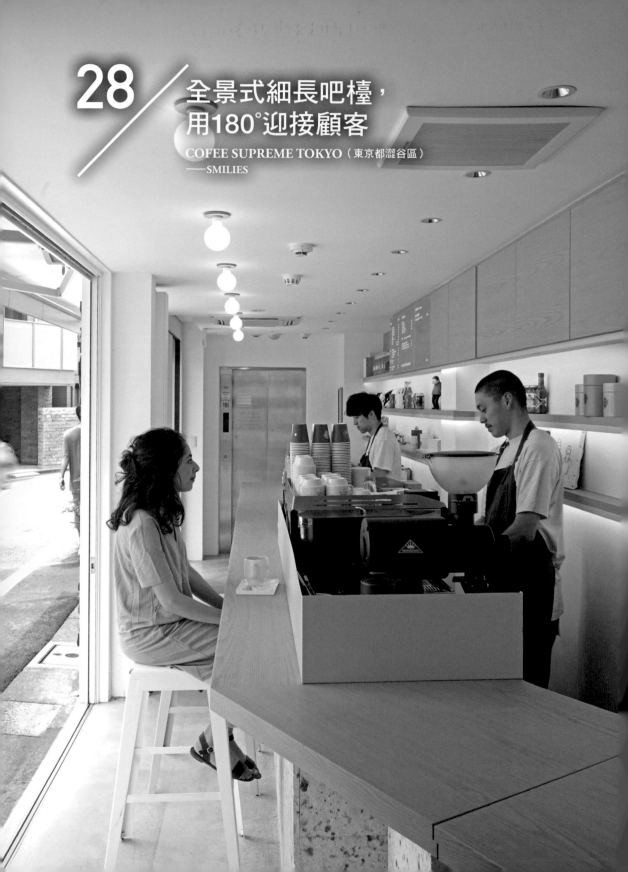

28 / 全景式細長吧檯，用180°迎接顧客

COFEE SUPREME TOKYO（東京都澀谷區）
──SMILIES

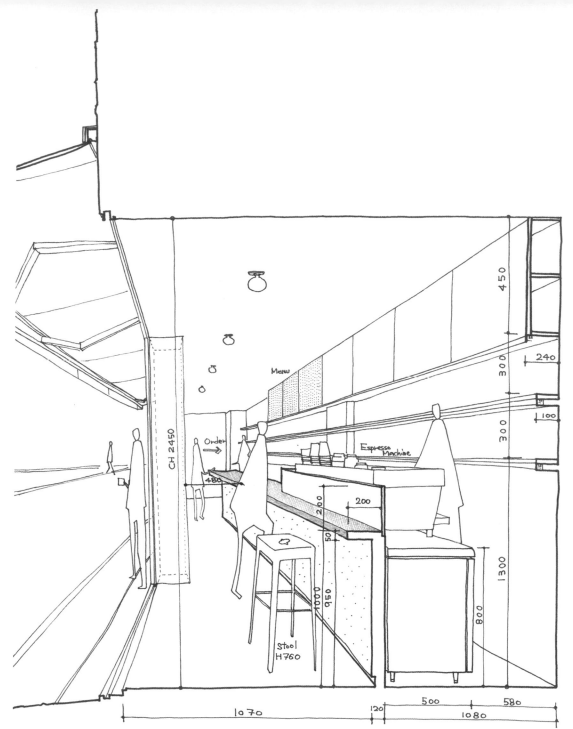

咖啡館位於道路旁的狹長基地，進深僅約莫 2 米多，大概平展雙臂就能碰到底。設計師活用基地特性，在店中央設置了能把空間一分為二的吧檯。這個位於中心的咖啡師吧檯，以未上漆的木材製成，義式咖啡機半嵌其間。打開立面的摺疊門，無論你在馬路何處，都能直接對吧檯裡的咖啡師打招呼，大幅提高顧客與咖啡師溝通的機會。

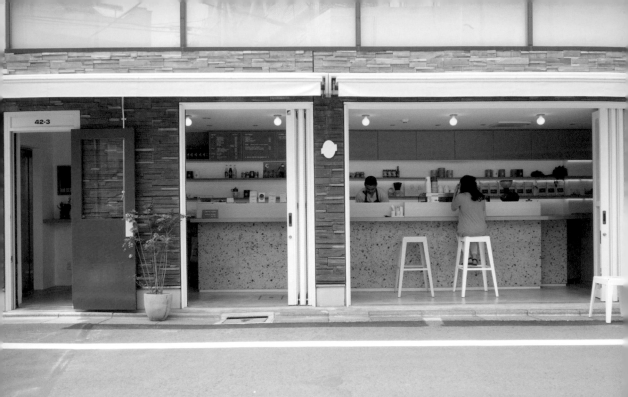

1

這家源自紐西蘭的咖啡館品牌,座落於澀谷區神山町。這一帶又稱為「奧澀」。咖啡館位於三條馬路包夾的狹長基地,由頂樓開放的三層樓狹小建築改造而成。店面沿著其前方的道路延展,咖啡師與吧檯的模樣一目了然,看過去就知道這是一家咖啡館。

混凝土地板與大谷石製的吧檯，其交接處採內凹方式收邊。

設計師原創的白色高腳椅，襯托出大谷石的獨特顏色。

收納櫃於櫃門上開洞，在上頭鑲嵌字母片做成menu。這是該咖啡館品牌的共通設計。

搭電梯前往屋頂的露天座位，熱鬧的狹長街道一覽無遺。

門扇漆上品牌代表色——紅色，讓既有門扇成為了咖啡館的招牌特色之一。

Logo 形狀的牆飾，配合門框做成白色。

我推測咖啡館的主要設計概念，在於促進咖啡師與顧客相遇的機會。設計師活用了公寓的狹長特性：摺疊門的選用，讓顧客從馬路的任何一處都能走進店裡；細長的吧檯，則讓咖啡師能好好地迎接每個只需一步就能踏進店裡的顧客。一樓與頂樓設有座位，提供內用休憩空間，不過對馬路開放這點，則讓不少顧客選擇外帶。

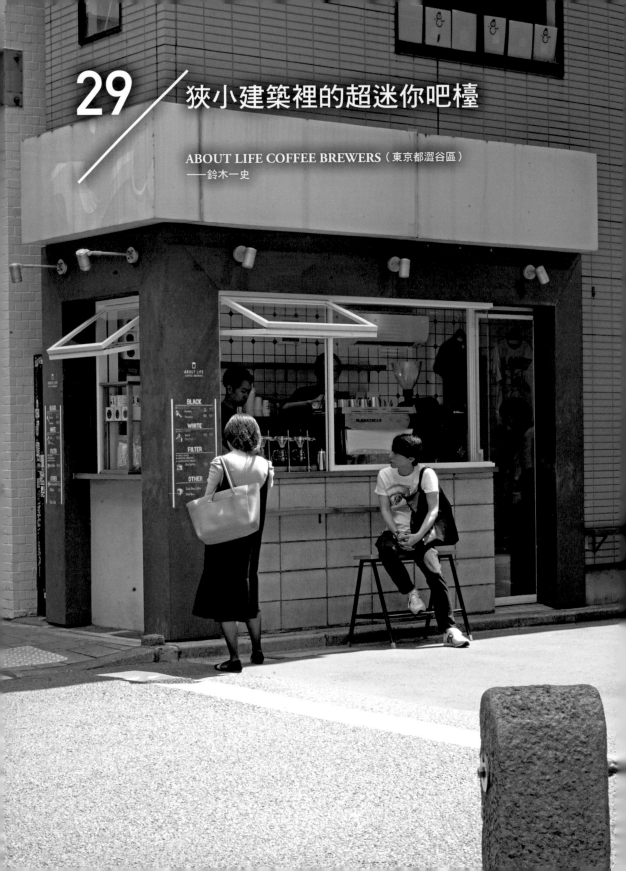

29 / 狹小建築裡的超迷你吧檯

ABOUT LIFE COFFEE BREWERS（東京都澀谷區）
——鈴木一史

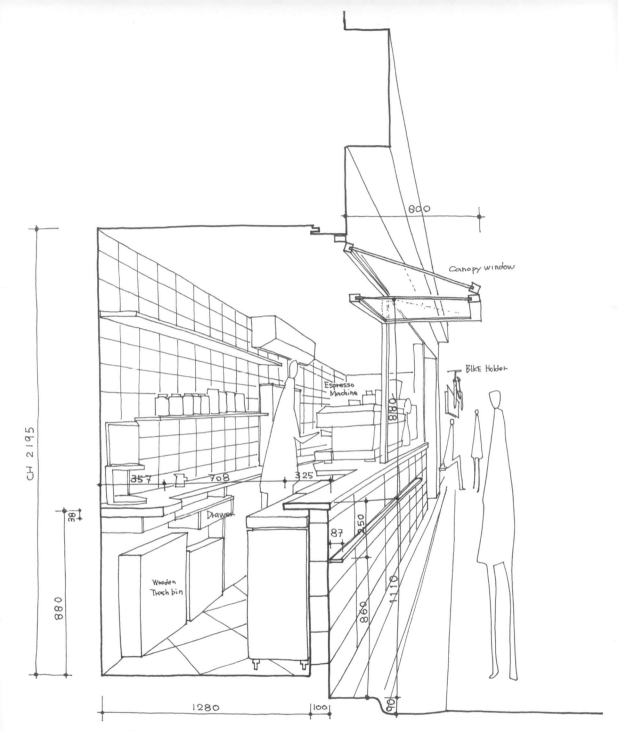

咖啡館極度狹窄，寬度僅 1.5 米。雖然店內空間有限，不過透過將吧檯尺寸縮小到最低限度，
店內依然有大約一半的空間可供顧客站立飲用。特製的上掀式玻璃窗可同時充作遮雨棚，加上
menu 招牌與外牆上的長椅等，這些細節，都配合著咖啡館的尺寸，促進顧客與咖啡師交流，
營造門庭若市的立面景象。

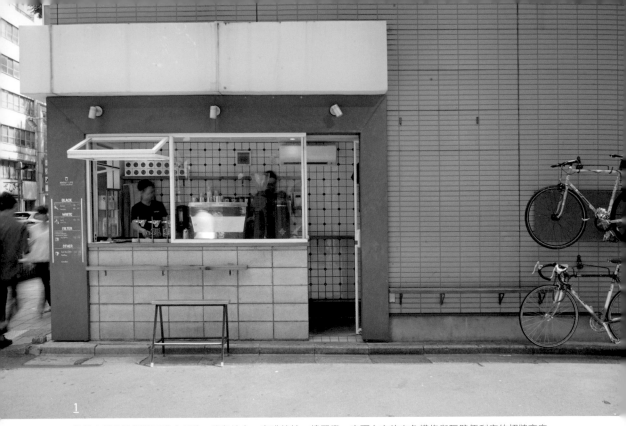

1

這棟小樓位於澀谷區道玄坂的一塊角地上,咖啡館於一樓開業。店面上方的白色橫條與隔壁便利店的招牌高度相匹配,更顯咖啡館的狹小。與道玄坂垂直相交的另一側外牆,裝有長椅以及懸掛腳踏車的掛鉤,設計師以各種點子活用了極其有限的空間。

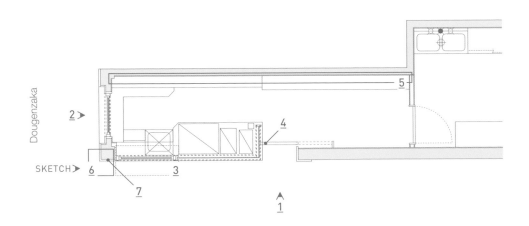

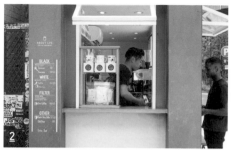

靠道玄坂側的窗口寬度與幾乎等同咖啡師的工作區。

吧檯區使用上掀式玻璃窗，營業時還具備透明遮雨棚的功能。

門口的把手恰好可以嵌在吧檯頂板上。

吧檯調理區的牆面與檯面頂板，與立飲區的一樣都採用相同建材，降低視覺上的壓迫感。

建築外牆包有鍍鋅鐵板，露出的水泥磚即為吧檯的下方結構。

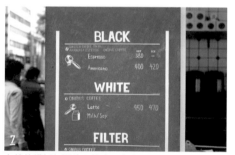

在鍍鋅鐵板包覆的黑柱上，寫有白色字體的 menu。選擇這兩種顏色，是為配合 menu 上的 BLACK 與 WHITE 字樣嗎？

咖啡館緊臨馬路，極為狹小。然而從各種細節都能感覺出設計師掌握住咖啡館的重心，精心設計了這座狹窄空間。例如靠道玄坂這一側的門面狹窄，人潮眾多，因此設計為點餐區。另一側的門面狹長，設置入口與長椅。行人走來時看到入口與長椅，自然會受到吸引，停下腳步。單單立面的設計便充斥眾多細節。

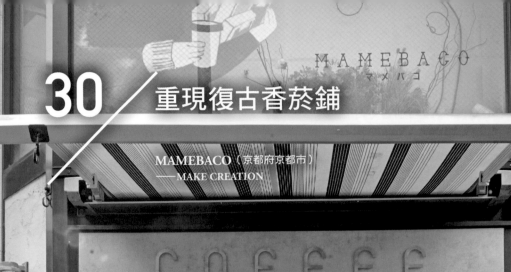

30 ／ 重現復古香菸鋪

MAMEBACO（京都府京都市）
── MAKE CREATION

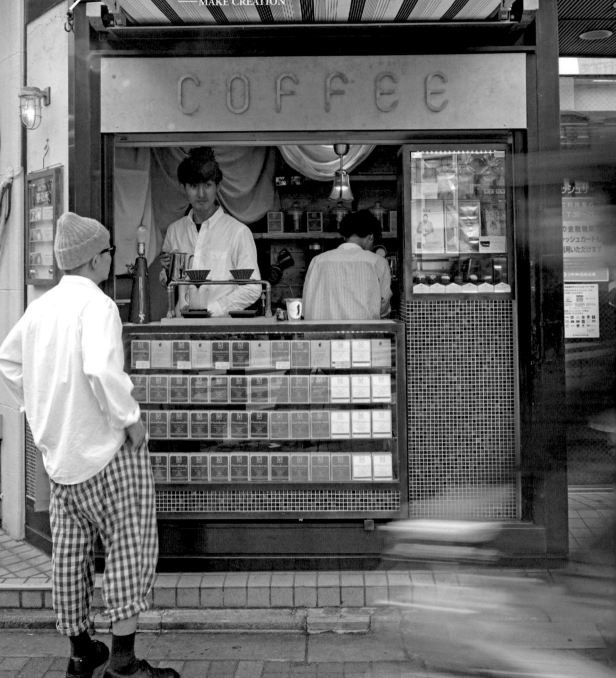

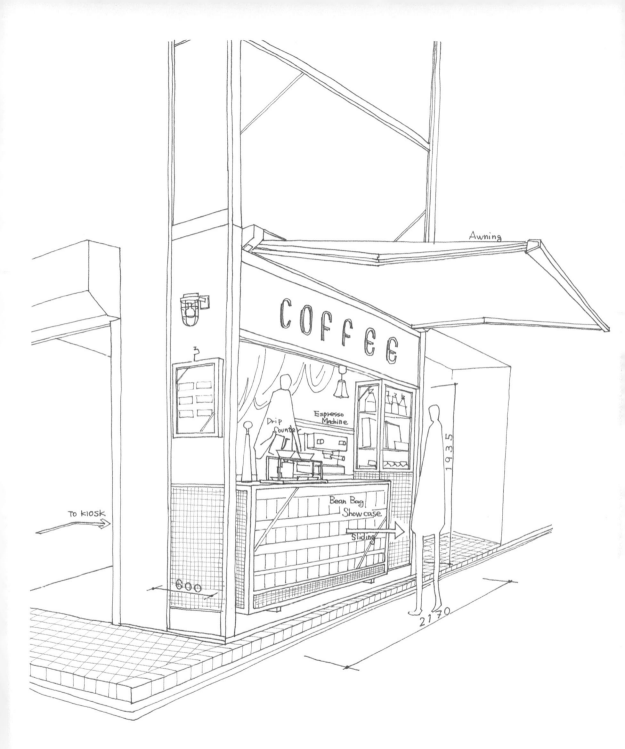

這座位於交叉口的狹小咖啡亭只有一坪大。多處設計靈感來自過往日本街頭隨處可見的香菸鋪，帶有懷舊風格。由於空間有限，工作吧檯也兼具展示櫃功能。面對大馬路做手沖的咖啡師以及等待咖啡的顧客，過往香菸鋪老闆與顧客交流的光景彷彿於現代社會復甦。

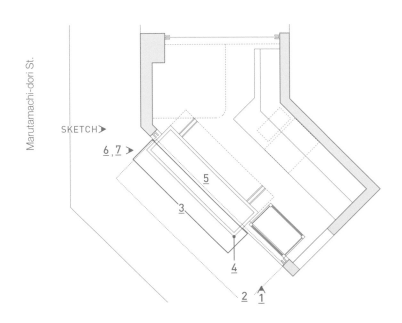

1

咖啡亭座落於京都烏丸丸太町交叉口的西北角，原本是一座票亭。門面寬度只有 2 米，位於角地，部分基地還被劃為人行道。同一棟大樓裡有提款機區、大型漢堡連鎖店等進駐。這間咖啡亭小歸小，卻也帶給路人深刻印象。

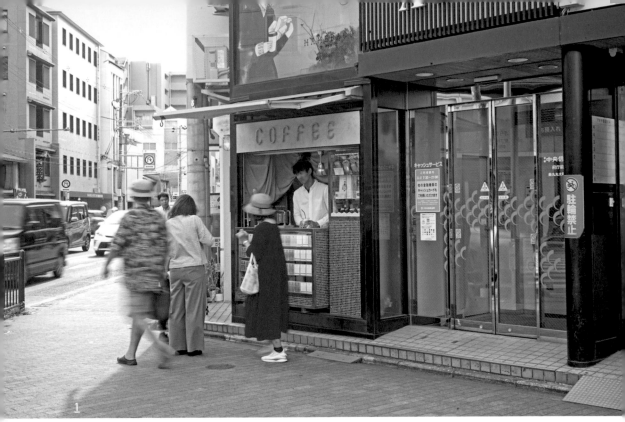

Marutamachi-dori St.

SKETCH▶

6, 7 ▶

5

3

4

2 1

長長的遮陽棚與「COFFEE」字樣都讓人聯想起過去的香菸鋪。

吧檯下方是模仿菸架的展示櫃，裡面是依產地分類的咖啡豆。

長期堆在倉庫裡的馬賽克磚與特意做成黃銅仿舊處理的金屬框，營造復古風格。

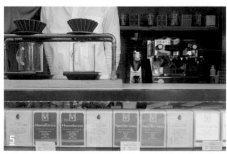

面對大馬路做手沖的模樣，讓人感受到設計師對於咖啡師與顧客之間交流的重視。

利用安裝在下方的軌道，吧檯在打烊後可推進鐵捲門內側。

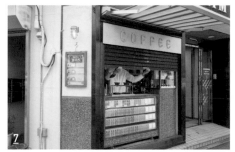

打烊時，拉下鐵捲門與遮陽棚，只看得到「COFFEE」字樣。

咖啡亭的模樣類似過去的香菸鋪，令人懷念……然而設計背後其實還隱藏了更多故事。老闆在京都經營自家烘焙咖啡館，經常向顧客介紹咖啡豆莊園與豆子，藉此支持咖啡豆生產者。這間咖啡亭是老闆支持行動的一環，也是串起遠方生產者與客人的重要橋樑。我期待未來京都的街角出現越來越多類似的空間。

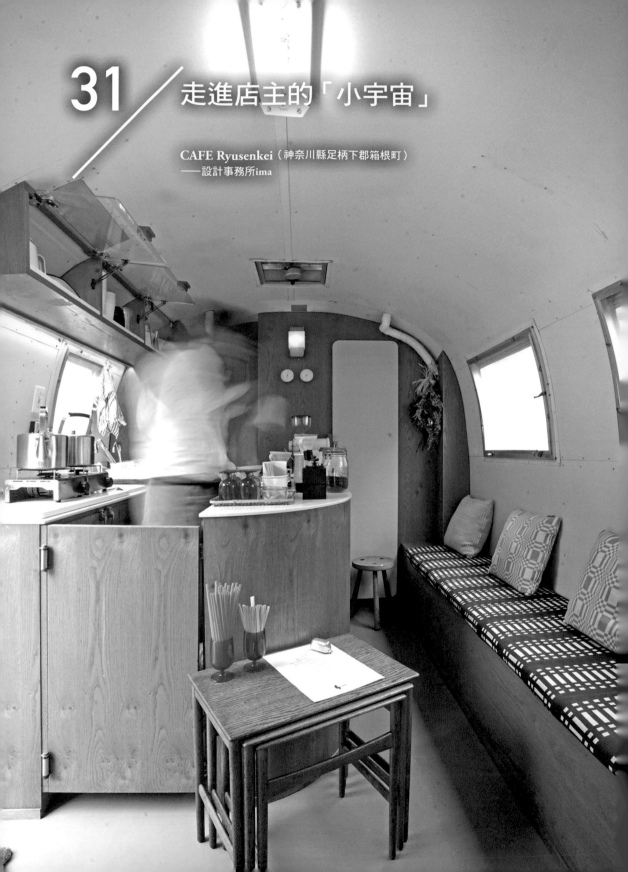

31 / 走進店主的「小宇宙」

CAFE Ryusenkei（神奈川縣足柄下郡箱根町）
——設計事務所ima

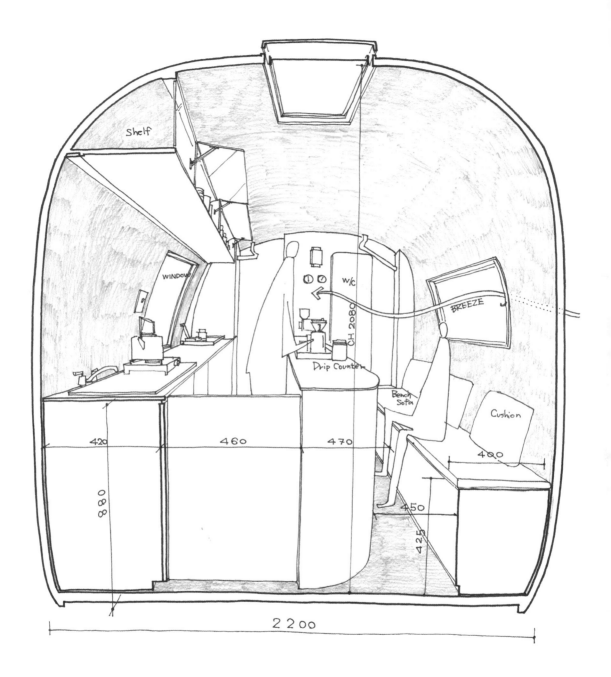

這台咖啡車是由 Airstream 露營拖車改造而成，動力來自 Leaf 電動車。店裡的所有細節都依照老闆的嗜好打造，營造他心目中的款待空間。設計師活用車體曲線，打造弧形吧檯與 L 型沙發。在 4.2 × 2.2 米的狹窄空間中，拉近的不僅是咖啡師與顧客的距離，還促進顧客彼此進一步交流。

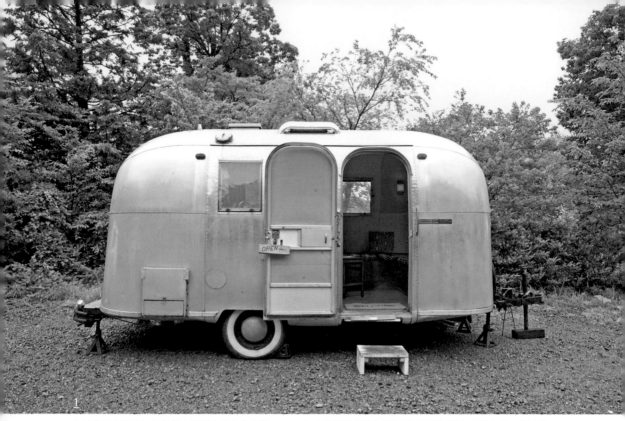

咖啡車原本設點於箱根纜車早雲山站的停車場，2018 年底移至箱根登山鐵道強羅站附近的餐廳停車場。當地綠意盎然，帶有弧度的銀色車廂，反射著隨四季遞嬗的美麗景色。

北歐家飾予人溫暖感受，與外界景色形成鮮明對比。

狹窄的車廂內利用套疊桌，營造出可以好好坐下來喝咖啡的空間。

吧檯的弧度是為了配合車廂。

廁所門是清爽的藍色美耐板。

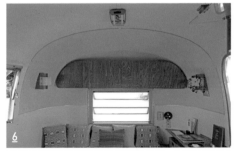

沙發配合著車廂後方的曲線設計而成，上方是收納空間。

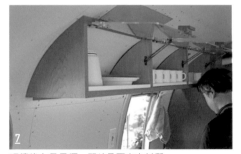

吧檯後方是吊櫃，門片是壓克力材質。

這台咖啡車的概念是「移動的現代茶室」，仿照茶道重視的「一座建立」精神（主客心意相通，營造舒暢的氣氛），為客人打造品味一杯咖啡的專屬空間。重視與顧客共享的時間，打造賓主盡歡的交流時間。正因為是位於觀光區的移動咖啡車，所以更加重視難得相遇的機會吧！車廂表面彷彿鏡子，映照出箱根群山。走進車裡一步，就會沉浸在老闆用心打造的世界，忘記時間的流逝吧！

32 / 既是咖啡館，也是住家

FINETIME COFFEE ROASTERS（東京都世田谷區）
──成瀨‧豬熊建築設計事務所

這裡既是咖啡館，也是老闆家。一樓灰泥地的座位區，其上方有許多細長縫隙，隱約可見二樓的住處。兩者之間能互為感應，實現了鬆散的住商合一。立面沒有過度設計，招牌也很低調，可知設計師對老闆一家生活的尊重。

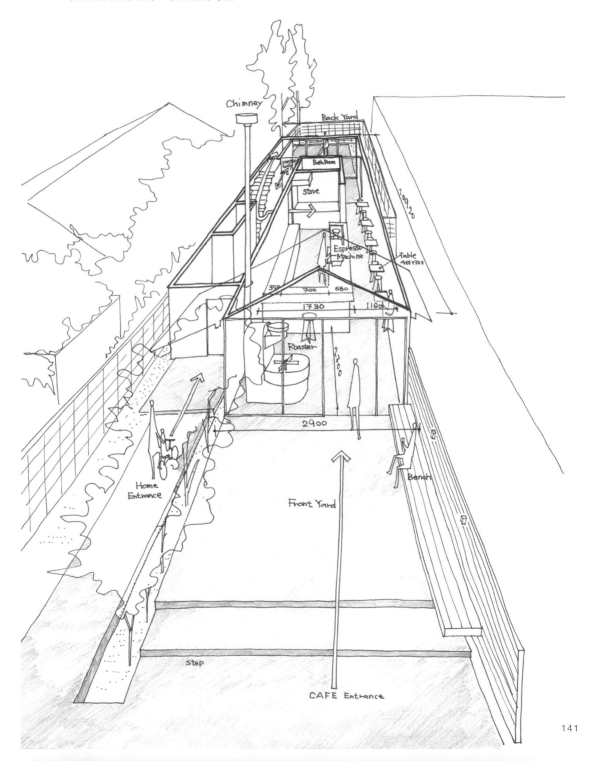

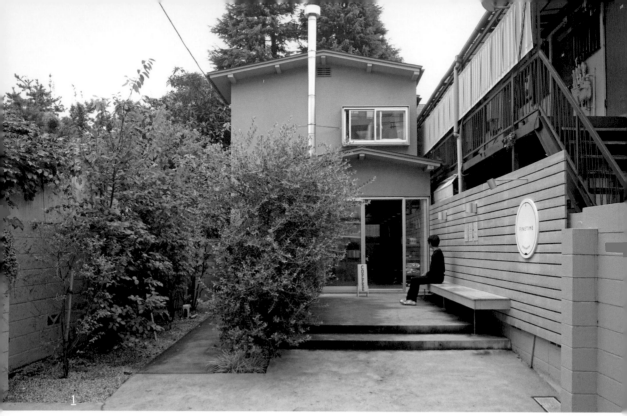

1

咖啡館位於車站附近的住宅區。改建時活用了原本的木造住宅外觀，突出的煙囪，成了店主咖啡事業的活招牌。住宅退縮所露出的空地，只放了一張長椅，作為帶領眾人進入咖啡世界的引導區。橄欖樹與附近的綠意融為一體，同時也是區分咖啡館與住處的鬆散界線。

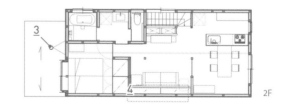

2F

SKETCH➤
1➤

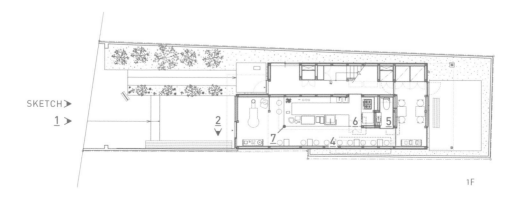

1F

木頭長椅和牆面顏色相同，彷彿飄浮在半空中。

從烘豆機延伸而出的煙囪沒有任何彎曲，以免煙霧滯留。煙囪同時也是咖啡館的招牌。

座位區上方是透明玻璃，抬頭看得見二樓住處。

兩扇推拉門都採用隱藏式軌道。

咖啡師工作區的天花板材是纖維水泥板。從天花板與牆面之間的收邊處理，可以感覺到設計師對細節的講究。

拼法細膩的桌子頂板角部。

我和許多咖啡師聊過後，發現大家相當憧憬住商合一的咖啡館，而這家店正是最佳範例。老闆買下二手屋，部分改建為可烘豆的咖啡館。一樓灰泥地最後方的多功能房間目前是座位區，之後會改建為兒童房。保留緩衝區以因應未來生活的變化，也是值得注意的設計重點。

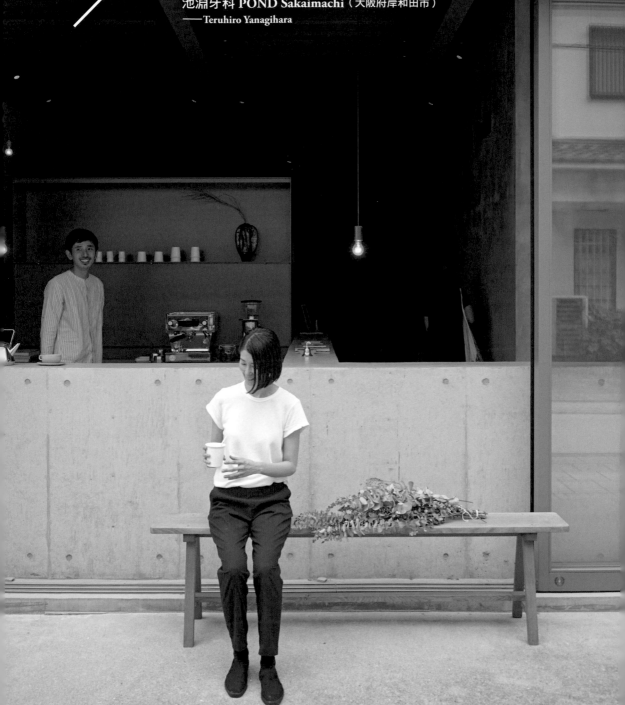

33 / 既是咖啡館，也是牙科診所

池淵牙科 POND Sakaimachi（大阪府岸和田市）
—— Teruhiro Yanagihara

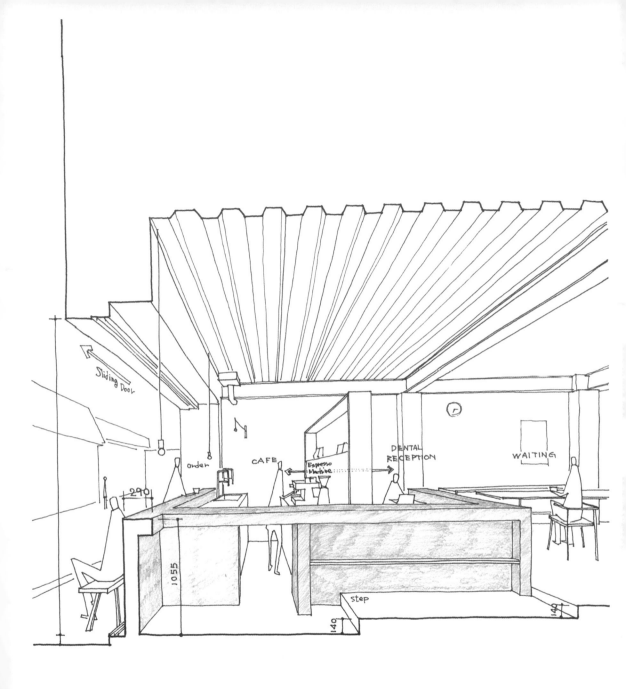

牙科診所裡居然有咖啡館！拉開面對道路的三扇巨大玻璃推拉門，映入眼簾的，是與咖啡館的厚重軀體構造相連一氣的混凝土吧檯，這也成了咖啡館的門面。咖啡館與診所背對背，所以無論是在室內或室外都能點餐。這裡不僅服務病患，也廣納所有人，打造新的社區交流地點。

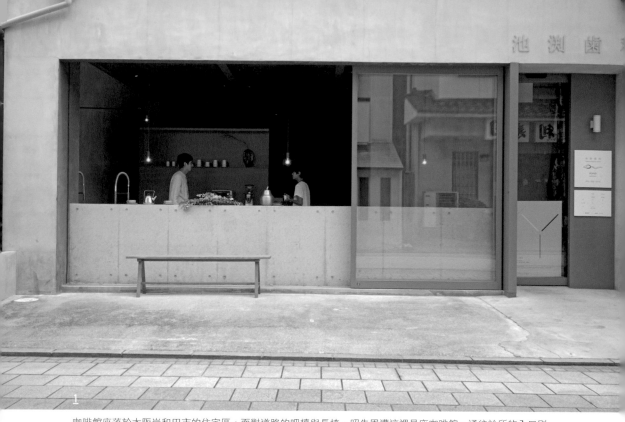

咖啡館座落於大阪岸和田市的住宅區。面對道路的吧檯與長椅，昭告周遭這裡是座咖啡館，通往診所的入口則在稍微退縮的基地角部，上面是低調的診所招牌。這個立面乍看之下，不會注意到是牙科診所。

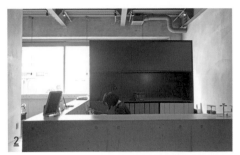

牙科診所的混凝土櫃檯和咖啡館的吧檯連結在一起。

咖啡館與診所櫃檯背對背,以鋼架區隔。

一般人印象中的牙科診所都是純白的空間,這裡卻以灰色為基調。

極簡設計的牆面照明。

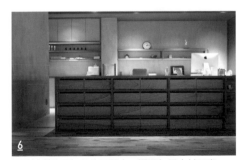

牙科診所除了灰色的混凝土,還添加了木材元素。

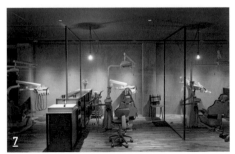

從診所使用的德國製牙科器具,看得出牙醫本人對設計的重視。

一般人不會把咖啡館和牙科診所聯想在一起,然而代代在此處執業的牙醫家族到了這一代,想到用咖啡館作為診所的門面。為了實現這個嶄新的點子,配合極簡的設計概念,不僅是裝潢,從家具、店內產品、藝術裝飾到牙科清潔器具,全都一併納入設計規劃。我非常期待這種藉由異業合作,而為地區帶來人潮的咖啡館能日益增加。

column2　這個空間為誰設計？

第一章説明了我在設計時，特別留意「開放」與「交界」。到了第二章，我想補充説明，這些設計的不可或缺要素是「人」。如同**「1. 將『顧客』納入店面設計」**所示，不是從室外看得到室內就算完成設計，而是走在路上便能看到室內有哪些人，看到他們如何享受空間等。這些元素帶給街頭新的特色，當行人經過時便能感應到這些元素，進而勾起好奇心，想要走進咖啡館一探究竟。

我在設計的初期階段，除了思考「交界」，也會思考「這個空間為誰設計」，也就是決定誰是「空間的主角」。首先，要定義出什麼樣的人最能對這座空間有所感應，接著進行設計規劃，讓所有人都能代入這種感受。

其實決定主角的方法之一，是思考誰在這個空間待最久。在咖啡館裡待最久的人是咖啡師，所以設計咖啡館，就等於是要設計出對這群人來説最舒適的空間，讓這群人成為咖啡館的代表，也就是成為主角。

比起客群不定的其他商業空間，事前鎖定好客群的咖啡館空間更容易掌握使用方式。而我相信工作人員覺得舒適自在的空間，顧客想必也覺得很舒坦愜意。

由京都古民宅樣式「京町家」改建而成的日本酒·啤酒酒吧「BEFORE9」，就是我實踐這種設計的案例之一。

BEFORE9 位於烏丸御池，就在貫穿京都市中央的大馬路與朝東西延伸的大道交叉口上。那一帶有三間住商合一的老房子排排站，BEFORE9 改建的是位於正中央的房子。這三間進深極淺的小房子可能因為位於前排，長年來土地開發整合時一直受到保留。結果附近大樓林立，只有這三棟房子像是遭到時代遺忘般依舊留存。

這個專案的業主是日本酒酒廠的第六代老闆。酒廠雖已歇業，不過業主選擇改建老房子，作為重建酒廠的第一步，同時維護這些逐漸消失的傳統建築。設計的概念，是要在充滿當地記憶的地點，讓更多人能輕鬆享用手工釀造的日本酒。

於是我以「街道的延伸」為目標，打造路人想要停下腳步看看，甚至走進去的空間。保留了老房子的外觀，靠馬路那一側的外牆改成整片玻璃推拉門，室內一覽無遺。地坪從過去的泥地玄關改成灰泥地，並呈階梯狀，讓店裡門庭若市的樣貌凸顯出來。

我把吧檯安排在店門口附近，從路上就能看到工作人員在熱鬧的店裡自由自在工作的模樣。將櫻花樹枝剪成長短不一的啤酒機八角龍頭把手，藉此添加些許童心。

完工三年以來，BEFORE9 不僅受到當地人歡迎，也吸引外籍觀光客上門。當天色暗下來時，店面散發的光線與眾人在店裡愉快飲酒的身影，映射在道路，照亮了街頭。

　　在我嘗試分析這些以人為本的咖啡館後，我發現不僅能看到設計師的巧思，也能感受到老闆個人的堅持和用心，而沉浸在老闆想要呈現的世界中。我想過一陣子，自己是否也必須實際營運一座空間，以獲得了更多想法和靈感。讓客人在沒有相關知識的情況下，也能感受特別體驗。

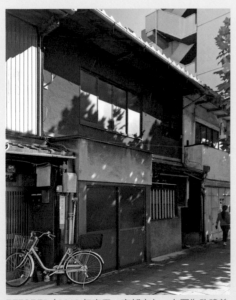 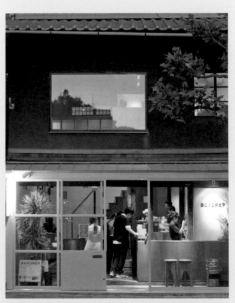

BEFORE9（2016 年完工，京都市）。左圖為改建前，右圖為現狀（照片提供：SAKAHACHI INC. KYOTO）。

—— Ch3 ——

periods

咖啡館與時間

近年來，活用既有建築，將其改建或轉換用途，這樣的設計案例逐漸成為主流。這些建物或許缺乏尖端性能、使用上不夠便利或是建材老舊，卻透過老房子特有的迷人之處逐漸獲得認同，例如它們擁有新建築沒有的歲月痕跡，或是有著當代難以實現的空間結構等。

另一方面，社會大眾對於成品的形成「過程」漸漸起了興趣，想要知道「究竟是怎麼做的？」這股風潮延燒至建築，而咖啡館等過去習慣遮蔽建築「建造過程」與餐飲「製作過程」的餐飲空間，現在也開始慢慢傾向展現這些過程。

第三章介紹的六間咖啡館，將透過設計具體展現出「時間」。我用以下兩個觀點來分析各個案例的設計手法。

1. 活用老建築
尊重既有建築，將其改建或轉換用途，或是把後來的加工當作設計元素。這些都能感覺到設計師對於原有建物痕跡的特意保存。

2. 展現「過程」的設計
咖啡館的設計，強調其建造過程或是空間中人的動作。

©Takumi Ota

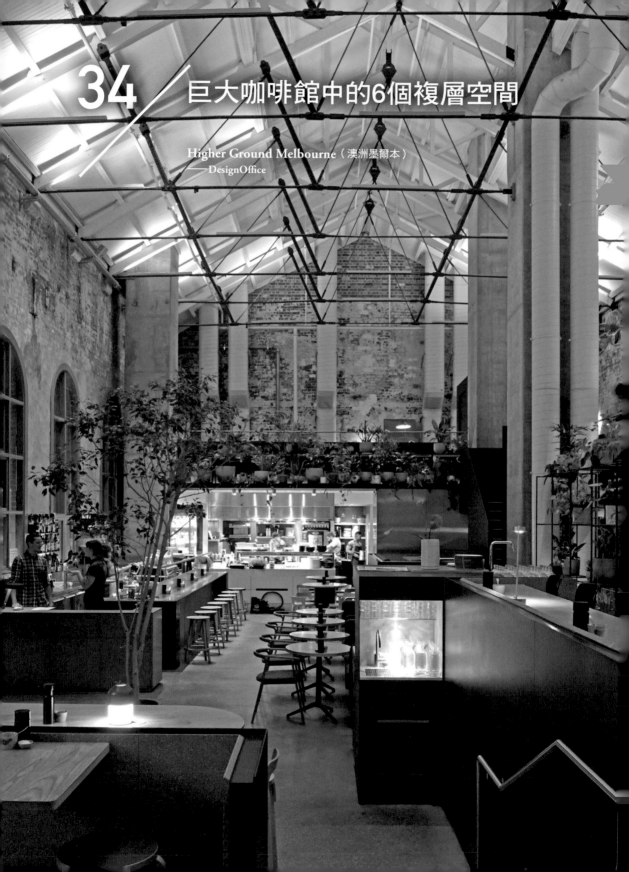

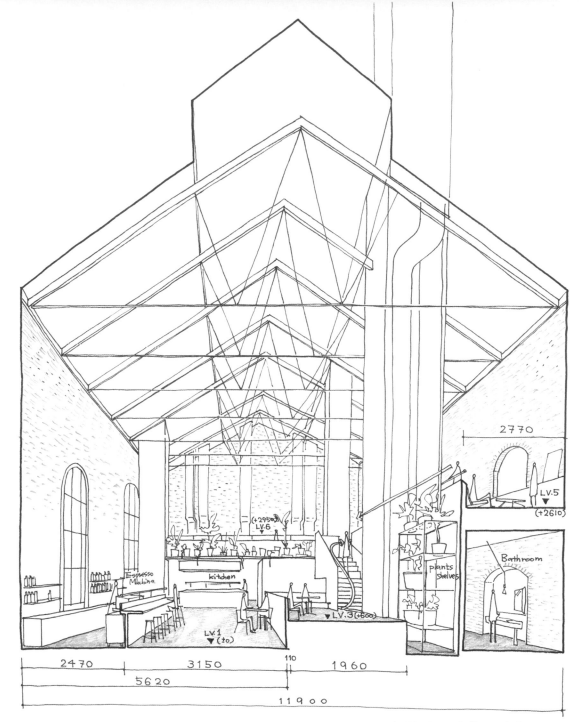

2770

LV.5
▼
(+2610)

Bathroom

plants
shelves

(+2950)
LV.6
▼

kitchen

Espresso
Machine

▼ LV.3 (+600)

LV.1
▼
(±0)

2470	3150	110	1960

5620

11900

這棟天花板高達 15 米的紅磚建築原本是發電廠,後來改建為複合式咖啡餐飲。五根柱子貫穿內部空間,用來支撐增建的上半部空間。六個高低不同的夾層舒緩地連結,包容了這五根柱子。設計師透過複層式設計建立不同的區塊,燈光柔和的天花板包覆整個空間,營造出融為一體的舒適感受。

這間複合式咖啡餐飲位於墨爾本南十字車站（Southern Cross Station）附近。這一帶是商業區，高樓林立。由於既有建築上方增建高樓，因此屋頂與結構整體以鋼構補強。

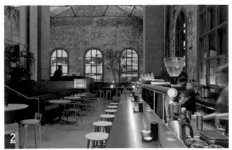

咖啡區吧檯的樓板最低,從其他座位區都能看到這一區。

吧檯的水磨石底座施以倒角處理,鋼板頂板與底座交接處以內凹方式處理。

矮牆以鋼材(外側)與水磨石(內側)兩種建材組合而成。

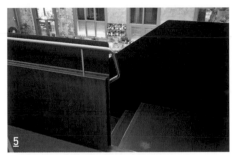

不鏽鋼扶手由樓梯處延續到鋼材矮牆。

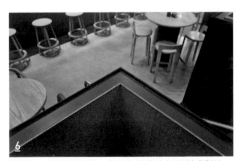

裝潢以大量鋼材點綴,與既有建築的紅磚形成對比。

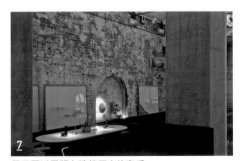

展示區活用既有建築原本的窗戶。

這間咖啡館的特色不僅在於大膽切割空間,使用複層式設計分區;另一個魅力在於每個能實際接觸到的地方都使用了各類建材,並在細節上下功夫。設計師以鋼材與水磨石為基調,每一夾層搭配不同的植物與織品,打造各具特色的舒適空間。裝潢如此多樣,應該是受到紅磚建築本身的歲月力量所引導吧!

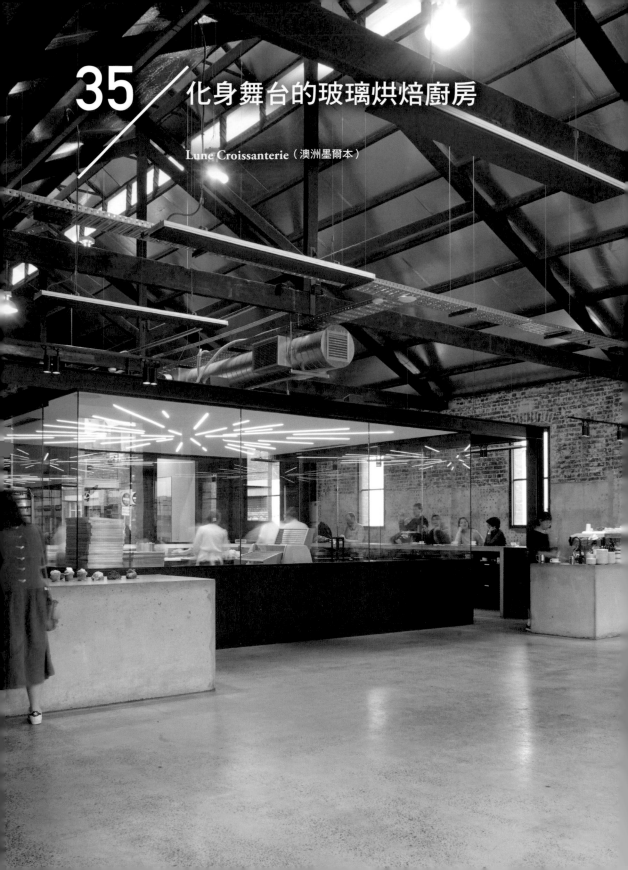

35 / 化身舞台的玻璃烘焙廚房

Lune Croissanterie（澳洲墨爾本）

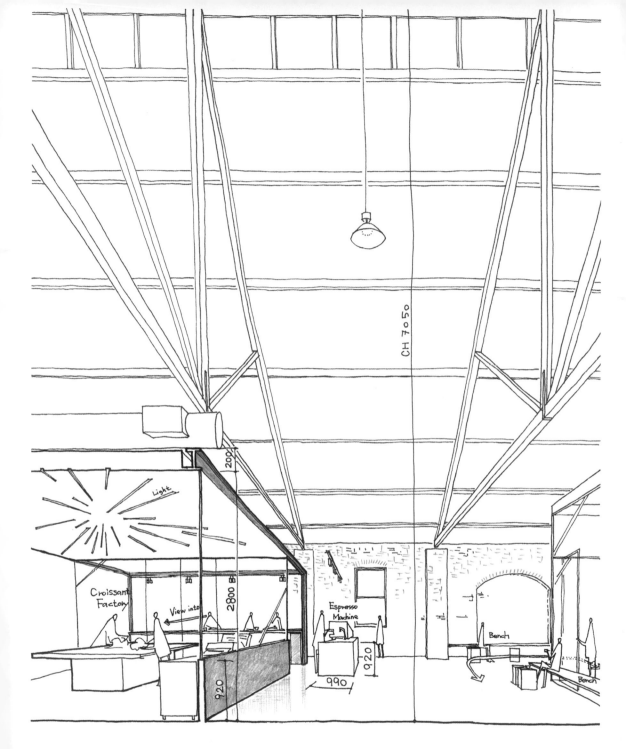

這座咖啡館由倉庫改造而成，正中央是鋼骨結構的烘焙間，用來製作可頌。四面都是玻璃的烘焙間如同一尊藝術品，周圍都看得到師傅的作業情況。上方的放射狀燈具散發白色光線，將這座玻璃烘焙間化為一座舞台，吸引店內顧客的視線。

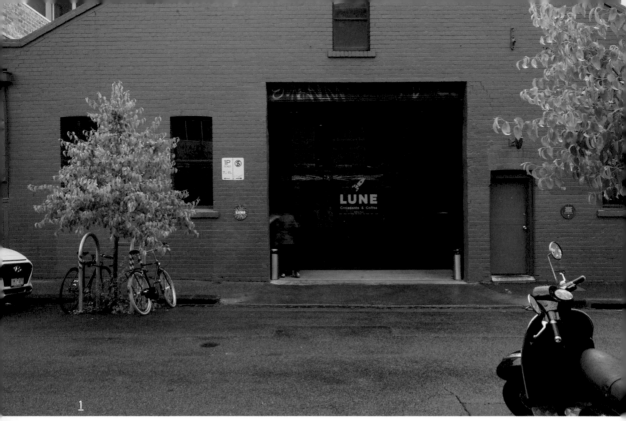

咖啡館座落於墨爾本費茲羅伊區（Fitzroy），招牌商品是可頌。漆成灰色的立面上，留有倉庫時代所用的鐵捲門。從鐵捲門處退縮 1.8 米的玻璃隔板兩側，就是咖啡館入口，玻璃隔板上標示了店名。

Rose St.

1 >

5 , SKETCH
4
2

< 7

3

6

Young St.

訂做的混凝土吧檯是現場灌漿製成。商品直接展示於其上，沒有任何遮蔽。

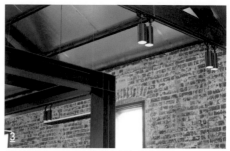

烘培間的鋼骨結構和安裝在屋架上的燈具。

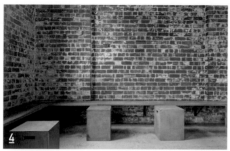

安裝在牆面上的 L 型長椅寬 420mm，灰泥桌高 460mm。

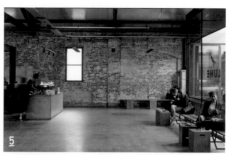

咖啡館空間巨大，左手邊是混凝土材質的吧檯，右手邊是入口處的玻璃隔板。

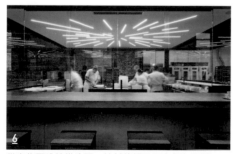

從座位區眺望烘培間，放射狀燈具照亮麵包師傅。

從室內中央朝門口望。正面是座位區，玻璃隔板兩側是鐵製大門。

當初設計咖啡館時，設計師盡量避免更動既有的建築構造。這樣的做法，也讓這間咖啡館的招牌烘焙間，予人一種展示櫃般的印象。裝潢與家具等都使用單純的材料與造型，並刻意保留大量空間，採對稱布局，藉此強調烘焙間予人的巨大印象。

36 / 和室裡的方形咖啡亭

OMOTESANDO KOFFEE（東京都澀谷區）
——14sd / Fourteen stones design

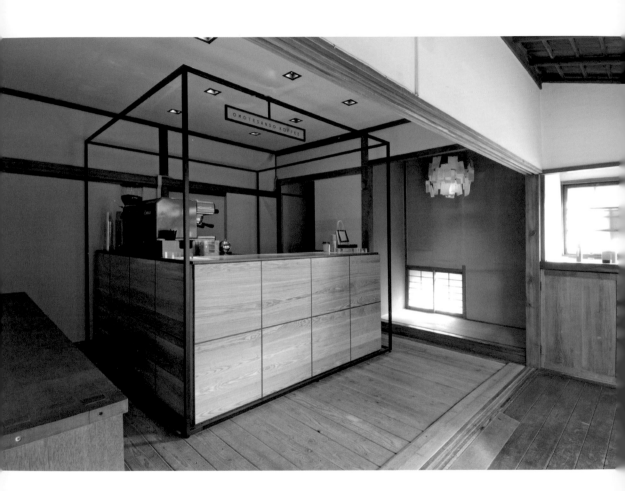

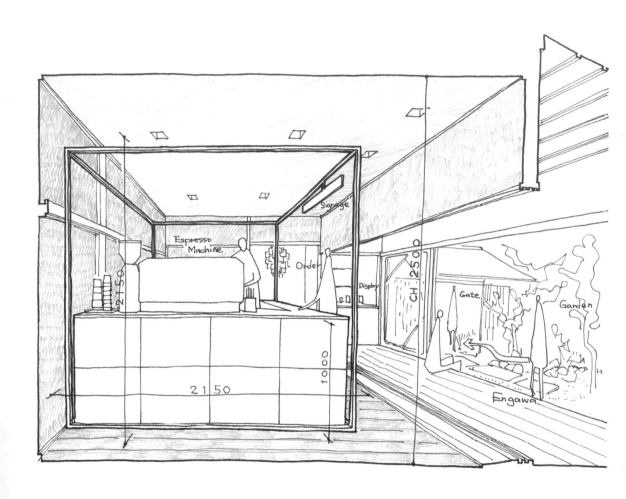

這間咖啡亭蓋在預定拆除的民房裡，經營期限是一年。吧檯是角鋼組成的方塊，放在房間正
中央，像是一尊藝術品。房間沒有多加裝潢，只拆除了面對院子的榻榻米。咖啡亭默默佇立
在房間裡的模樣，如同現代版茶室。

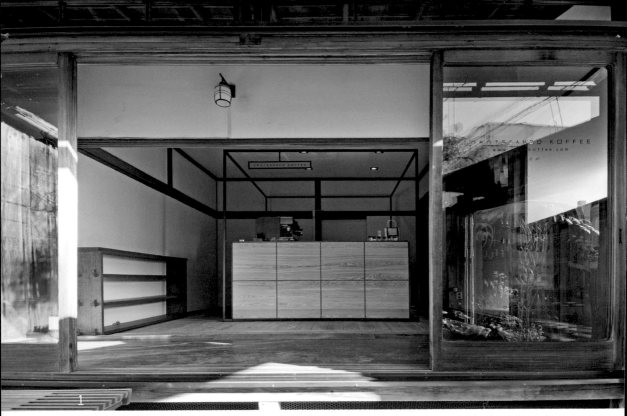

咖啡亭座落於離表參道交叉口不遠的木造民房裡。穿過窄門，走進院子，再走上緣廊，才能抵達咖啡亭，一路
不需脫鞋。這裡雖然沒有特別設置座位，不過可以坐在緣廊或是院子裡的長椅上品嘗咖啡。當初原本預定只開
一年，最後營業了五年，隨著民房拆除而閉幕。

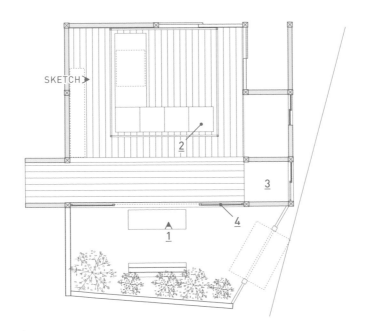

SKETCH>

吧檯是角鋼搭配未上漆的木材。

緣廊底部的既有窗戶，成了商品展示區。

玻璃推拉門上的店名採網版印刷。

這間咖啡亭的設計之所以如此大膽、令人印象深刻，正是因為知道將來必會拆除。基本上很少遇到「地點是有院子的老房子，使用期限一年」這種特殊條件，所以才會設計成這種能夠整座移動的咖啡亭。簡單的造型，引導顧客目光投注在咖啡師的動作上。順帶一提，這間和室門楣下的高度不到 1.8 米，每次進門都得低頭，好像在對咖啡之神鞠躬致意。

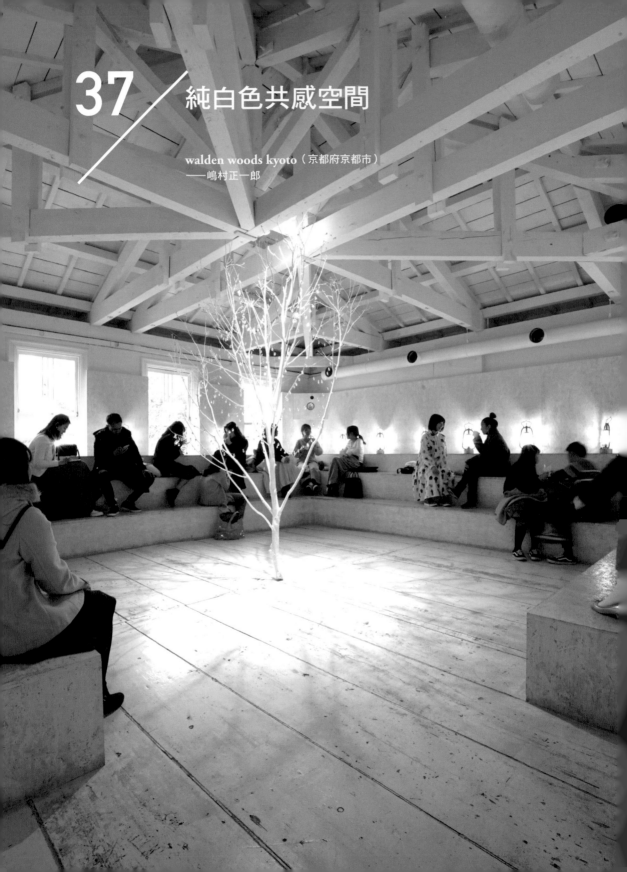

37／純白色共感空間

walden woods kyoto（京都府京都市）
——嶋村正一郎

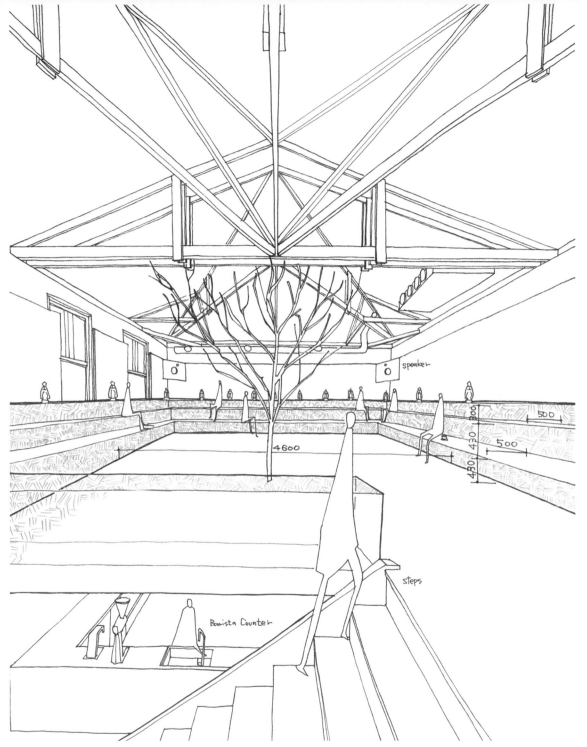

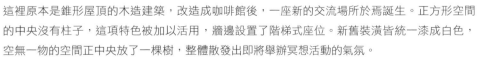這裡原本是錐形屋頂的木造建築，改造成咖啡館後，一座新的交流場所於焉誕生。正方形空間的中央沒有柱子，這項特色被加以活用，牆邊設置了階梯式座位。新舊裝潢皆統一漆成白色，空無一物的空間正中央放了一棵樹，整體散發出即將舉辦冥想活動的氣氛。

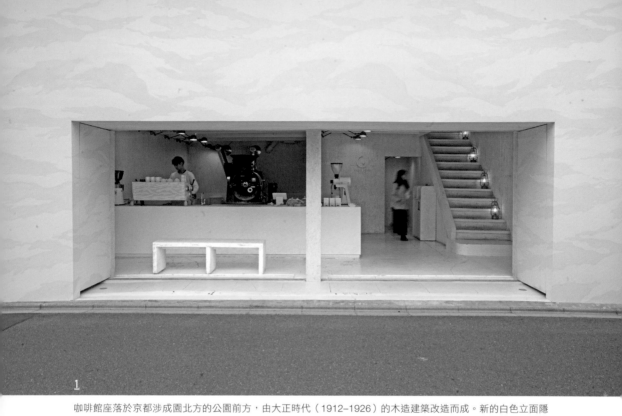

1

咖啡館座落於京都涉成園北方的公園前方,由大正時代（1912–1926）的木造建築改造而成。新的白色立面隱約看得到迷彩圖樣。入口的推拉門可收進左右兩側牆面,天氣好的日子能完全打開,與前方的道路完全連結。

1F

<u>4</u>

<u>1</u>

Hanayacho-dori St.

2F

◄SKETCH

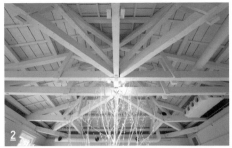
二樓的屋頂結構不做天花板遮掩，全部漆成白色。

室內從牆面、階梯到設備，其飾面材皆為漆成白色的 OSB 板。

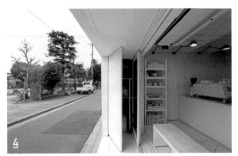
入口處的推拉門可收到屋簷下的倉庫中。

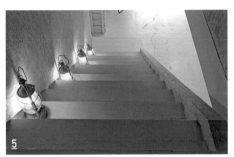
從二樓往下看樓梯。每三階放一盞燈籠，照亮動線。

座位區的長椅飾面材是 OSB 板，圖為長椅角部的構成。

二樓的四個角落都裝設喇叭，聲音能平均散布到座位區。

老闆的理想，是打造出有如思想家亨利・梭羅（Henry Thoreau）散文集《湖濱散記》（*Walden; or, Life in the Woods*）中的森林，於是自行設計出這間咖啡館。在一片雪白空間中，階梯式座位上的客人享受著低聲聊天的時光。雖然氣氛像是冥想空間，畢竟仍是間咖啡館。無論是一個人還是與朋友一同造訪，透過共享這個簡潔俐落的白色空間，所有人默默在此處融為一體。

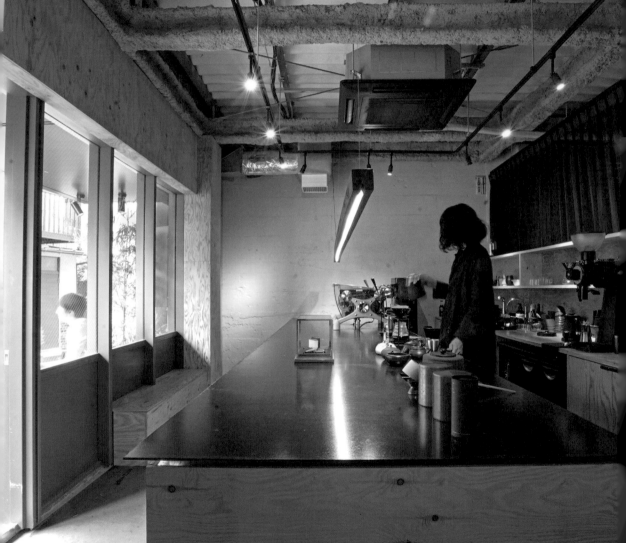

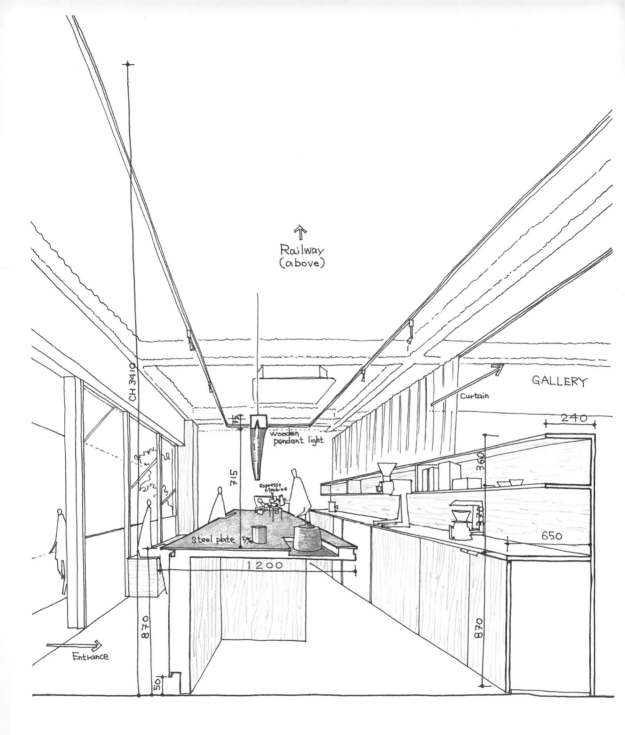

Railway
(above)

CH 3410

GALLERY

Curtain

240

Wooden
pendant light

715

Espresso
Machine

360

steel plate 5%

1200

650

870

870

870

501

Entrance

這是一間咖啡館，同時也是預約制藝廊的接待空間。店內裝潢幾乎都採用未上漆的結構用合板。設置於中央的吧檯為 5 × 1.2 米，吧檯的黑膜鋼板頂板，在合板的襯托之下更顯漆黑。店內裡的內裝包括咖啡器材在內，皆統一為暗色調，這令顧客更能專注於咖啡師的動作。

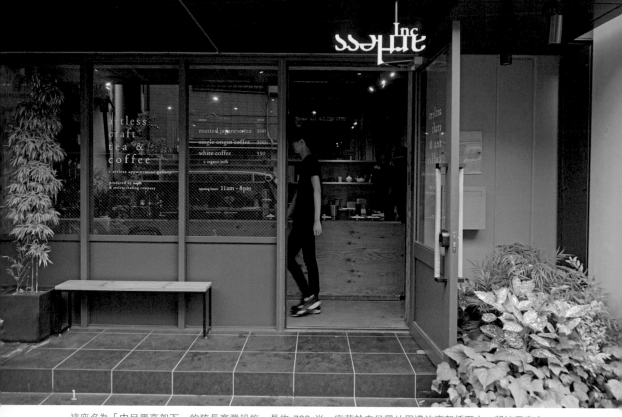

1

這座名為「中目黑高架下」的狹長商業設施，長約 700 米，座落於中目黑站周邊的高架橋下方。朝祐天寺方向前進，咖啡館就位於該商業設施的最深處。漆成一片灰色的立面搭配字體纖細的白色招牌。招牌掛在屋簷下方，像是飄浮在半空中。

2

照亮吧檯的天花板燈利用木材裂開的縫隙，放入 LED
燈。

3

後方的藝廊與咖啡館一樣，都使用未上漆的結構用合
板。

4

咖啡館與藝廊之間使用透光的黑色門簾隔開。

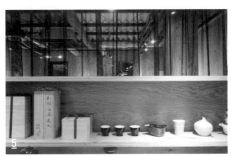

5

視線越過結構用合板製的架子，可以看到藝廊上半
部。

6

在吧檯頂板上裁出的一道爐口。頂板為厚 5mm 的黑
膜鋼板，反射著外頭的光線。

7

吧檯頂板和基座之間嵌入了間接照明，凸顯了飾面材
與基材之間的差異。

咖啡館老闆本身是藝術家，也是廣告公司「artless Inc.」的創始人。從咖啡館的
概念發想，到尋找地點、設計到經營都一手包辦，整間咖啡館都被視為一件藝
術作品。整座空間的基調，都由結構用合板這樣的基材打造而成，對比之下，
吧檯的黑膜鋼板便散發出了強烈存在感，這也呼應了高架橋下無機而荒涼的形
象。這種基材與飾面材的對比，是這家咖啡館的迷人之處。

39 / 體驗的設計

Dandelion Chocolate, Factory & Cafe Kuramae（東京都台東區）
——Puddle + moyadesign

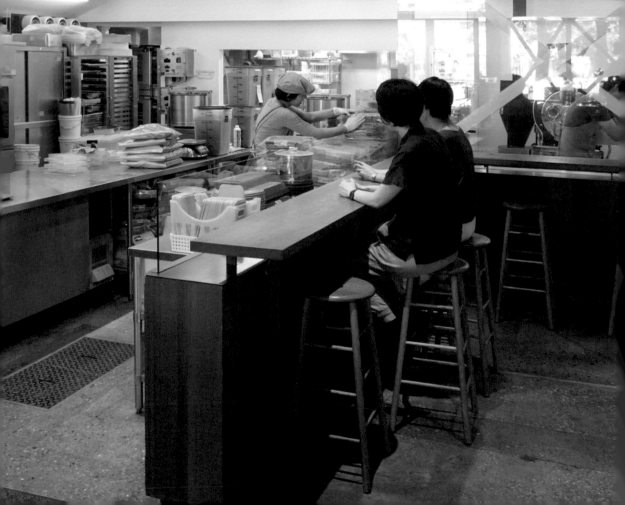

這座巧克力工廠＆咖啡館的前身，是屋齡六十年的二層樓倉庫。在這裡，從可可豆的挑選到巧克力的完成，整個過程都能近距離觀看。一樓的工廠和座位區共用相同的地板，以桌椅等店內設施分隔空間。二樓擺放玻璃桌，可由此看到工廠內部。待在咖啡館任何一處都像身處工廠。

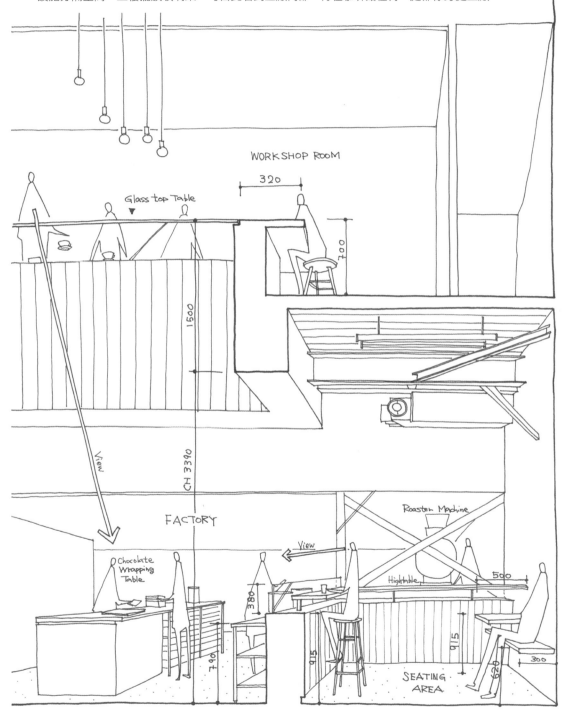

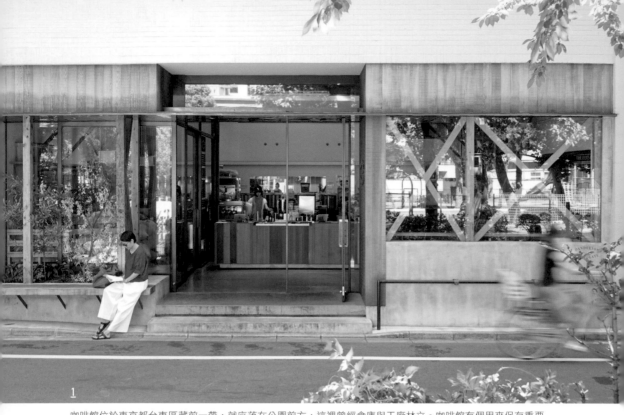

1

咖啡館位於東京都台東區藏前一帶,就座落在公園前方,這裡曾經倉庫與工廠林立。咖啡館有個用來保存重要巧克力原料的「可可豆」倉庫,這是該店的招牌特色,因此設置於對外窗邊,從玻璃窗就能看得一清二楚。中間入口處上方的銅板屋簷,配合附近建築物的一樓高度,形成整齊劃一的立面。

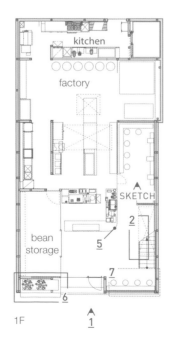

kitchen

factory

bean
storage

SKETCH

5

2

7

6

1F

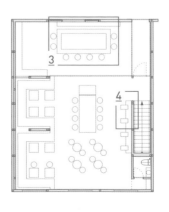

3

4

2F

商品的陳列櫃利用既有的鋼骨樓梯。燈具照亮了防鏽的紅漆與北美紅檜，更顯鮮豔。

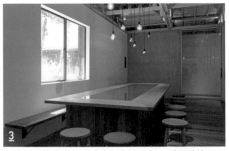

二樓工作坊的桌子用玻璃板當作頂板，看得見樓下工廠的作業情況。

二樓階梯旁的長椅，利用既有的間柱作為支撐。該長椅還兼具防墜落的圍欄功能。

吧檯的飾面材是北美紅檜和銅板，角部僅塗抹灰泥。

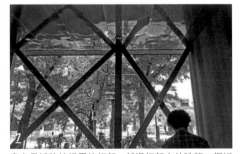

保存可可豆的倉庫區，其外牆退縮，以植栽與長椅連結外界。

窗上是補強結構用的桁架，越過桁架向外眺望，銅板材質的屋簷把公園的景色帶進咖啡館內部。

這間店是我設計的，定位為該巧克力品牌的旗艦店。該品牌是所謂的「Bean to Bar」——從可可豆（cocoa bean）的挑選到板片巧克力（chocolate bar）的製作全都一手包辦。店裡不僅能看到巧克力的製作過程，也設有工作坊，讓顧客學習製作過程並進行品嚐。製造巧克力就是活用可可豆原本的滋味，我依循這樣的概念，重新挖掘與利用既有的建築特色，加上工匠親力親為的裝潢，我們正創造出一種只有這裡才有的空間體驗。

column3　把時間視覺化

我在設計時除了注重「交界」和「空間中的主角」，另一個重點是「歲月的痕跡」。建築物這種東西在落成啟用了十年或二十年之後，可以透過更換壁紙或是隔間等工程持續變化。我想要接受這些改變，甚至是主動打造足以享受歲月變化的建築或空間。所以挑選建材時也會想像變化的過程。

在思考「時間的視覺化」時，我曾有一陣子迷上了改建木造建築（現在也還是很喜歡）。如同大家在神社寺廟看到的木造建築，木頭這種材質會隨著歲月流逝而變得更加迷人。另一方面，木造建築以樑柱為主要結構，便於加工與更換，不僅容易擴建或縮建，甚至還能搬遷。改造木造建築最能展現各個時代的痕跡，是挑戰「時間的視覺化」的最好對象。

「2. 展現『過程』的設計」的案例「Dandelion Chocolate, Factory & Cafe Kuramae」（2016 年完工）正是我挑戰「時間的視覺化」的成果之一。我和業主一起挑選符合品牌概念的地段，找到位於藏前的基地時，距離預定的開幕日期已經剩沒多少時間了。屋齡五十年的木造倉庫荒廢蕭條，也沒有圖面可供參考。一看就知道得花上大把時間才能改造完成。不過藏前一帶當時出現許多面向外籍觀光客的旅社，重現了過去的熱鬧情景。我們相信在這塊土地上，把呈現當地歷史的倉庫改建為呈現「Bean to Bar」的先進空間，是

充滿意義的行動，所以下定決心在這裡開張。

首先，我們決定在這個大空間中，必須要能全覽巧克力的製造過程。我們小心拆除影響視線的柱子，如此踏進店裡便能一覽無遺。飾面材方面，我們保留了部分既有建材，藉由磨光與剝除等手工技藝，試著將時間的積累與更新融為一體。製造巧克力的時間、建築物經歷的時間、當地孕育成長的時間，三者交織形成了這座空間。

同一時期還有另一個難忘的改建專案──「城崎 Residence」（2016 年完工）。城崎是知名的溫泉鄉，因為文豪志賀直哉的小説《在城崎》（城の崎にて）而聲名遠播。朋友夫妻在這裡買下原本是「檢番」的三層樓木造房屋（一樓有部分是鋼筋混凝土結構），委託我改造成住宅。

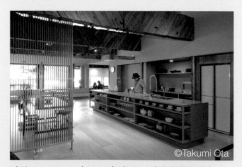
©Takumi Ota

城崎 Residence（2016 年完工，兵庫縣豐岡市）

「檢番」是藝妓管理所，裡面有練習室和待命室。因此三樓是約莫十五坪的寬敞和室，沒有柱子。

當拆下老舊的天花板時，我們發現了七根大樑，每根樑的兩側都以木板補強。這些強而有力的結構，這些用作斜向補強的木板，其所印刻出的昔日痕跡，其所拉張出的美麗，都讓我與業主大為興奮，「我們來打造一座能發揮這些大樑優點的空間吧！」

業主喜歡做菜，經常邀請朋友來家裡開派對。所以我設計時決定把這裡改建成開放空間，方便他們招待朋友。拆除原本閣樓的地板，把三樓改建為挑高的客餐廳，以長達 4 米的廚房為中心。當初發現的大樑，五十年來一直在天花板裡默默守護藝妓工作，現在則呈現在眾人面前。相信未來五十年，也會持續守護住戶的生活吧！

完工三年後，一樓的玄關改建成快閃店空間，目前進駐的是咖啡館。其實設計初始就談好「這裡之後總有一天要做點什麼」，於是刻意保持毛胚屋的狀態，等待時機到來。業主交友廣泛，相信之後會出現許多店家來試水溫吧！

古老的建築經過改造之後，在持續使用下不斷更新，增添魅力。我期待將來會出現更多無法單純以不動產的價值來衡量的迷人空間。

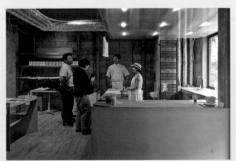

玄關的快閃店

後記——空間的記憶

1996 年，我進入隈研吾的事務所工作，這也是我設計職涯的起點。事務所當時位於青山一丁目的本田汽車總公司大樓後方，是棟昭和時代建成的木造二層樓建築。小小的事務所裡擠了隈研吾和十五位工作人員，在我心中留下深刻的印象。一位前輩把浴室的浴缸拆掉，改造成工作空間；隈研吾本人的辦公桌則原本是壁櫥。之後這棟木造房屋被拆除，事務所也遷移到附近大樓。但是「地景」的印象仍舊深深刻劃在我腦海中。

當時，我對於所謂「雙手伸直就能碰到牆壁」的小空間很有興趣，於是遇上了家具品牌 IDÉE。

旗艦店 IDÉE SHOP 是棟燈火通明的四層樓建築，離表參道站有一點距離。這裡不同於一般家具店，不僅有展示間，還摻雜了二手書店、花店與藝廊等生活元素。

旗艦店的中心是 CAFFÈ @ IDÉE 咖啡館。

來到 IDÉE SHOP 購物的顧客走進咖啡館小憩，在附近工作的人來到這裡吃頓午餐。在門庭若市的咖啡館裡，咖啡館的員工是空間的中心人物。

現在回想起來，當時咖啡館的光景讓我開始認為，在空間中待最久的人才是主角。

由於這個緣分，我從 1999 年開始擔任 IDÉE 的空間設計。

辦公室所在地本來是加油站，由 Klein Dytham architecture 與 IDÉE 的設計師經手改建。之後又配合社會變遷，重新裝潢好幾次。

其中我所負責的，是將原為陳列間的工作場所，改造成 IDÉE Service Station 咖啡館。我們將包覆空間的 PC 板拆除，露出建築的本來面貌，喚醒眾人對於加油站的「時間」記憶，令其與這座新建的咖啡館融為一體。最後，就誕生了這家讓員工與附近居民都能有效使用的日常空間。

　　我在序言中提到，設計之於我是「不斷尋找答案的無盡旅程」。回顧當年踏上旅程的記憶，果然我的起點，就是本書所提及的三大主題──「環境」、「人」與「時間」。

　　我今後也會持續透過設計，反覆學習與實踐，繼續尋找這些主題的答案。

　　我要在此向學藝出版社的古野咲月女士、山倉禮士先生、吉本淳女士、廣瀬蒼先生，以及所有的咖啡館老闆、設計師與顧客表達由衷謝意。古野咲月女士發現我的設計理念，給予我出版機會；山倉禮士先生協助我在墨爾本的所有採訪工作；吉本淳女士與廣瀬倉先生則在我遇上挫折時支持我，協助我完成各項作業。

　　最後我要感謝我的伴侶奈香，她總是相信我，不斷鼓勵我，我要把這本書獻給她。

2019 年 9 月　加藤匡毅

店家資訊

01　Third Wave Kiosk
地　點　Torquay Front Beach, Victoria, Australia
Web　　thirdwavekiosk.com.au/
設計師　Tony Hobba Pty Ltd
規　模　58m^2
結　構　—
完工／開幕　2015 年

02　CAFE POMEGRANATE
地　點　Jl Subak Sok Wayah, Ubud 80571, Indonesia
Web　　cafepomegranate.org/
設計師　中村健太郎
規　模　185m^2
結　構　混合結構（鋼筋混凝土＋木造）
完工／開幕　2012 年

03　BROOKLYN ROASTING COMPANY KITAHAMA
地　點　大阪府大阪市中央區北濱2-1-16
Web　　brooklynroasting.jp/
設計師　DRAWERS
規　模　60.45m^2＋露台 37.7m^2
　　　　FLOWER SHOP 19.96m^2
結　構　鋼筋混凝土
完工／開幕　2013 年（歇業）

04　Skye Coffee co.
地　點　Calle Pamplona 88, 08018 Barcelona, Spain
Web　　skye-coffee.com/
設計師　Skye Maunsell Studio
規　模　5.6m^2
結　構　—（車廂）
完工／開幕　2014 年

05　HONOR
地　點　54 Rue du faubourg St Honoré, 75008 Paris, France
Web　　honor-cafe.com/
設計師　Studio Dessuant Bone (Paris) & HONOR
規　模　14m^2
結　構　木造
完工／開幕　2015 年（歇業）

06　the AIRSTREAM GARDEN
地　點　東京都澀谷區神宮前 4-13-8
Web　　airstream-garden.com/
設計師　T-plaster　水口泰基（提案）
規　模　40m^2（包含木平台）
結　構　—（車廂）
完工／開幕　2015 年（歇業）

07　fluctuat nec mergitur
地　點　18 place de la République, 75010 Paris, France
Web　　fluctuat-cafe.paris/
設計師　TVK & NP2F
規　模　170m^2
結　構　鋼骨
完工／開幕　2013 年

08　Dandelioin Chocolate, Kamakura
地　點　神奈川縣鐮倉市御成町 12-32
Web　　dandelionchocolate.jp/
設計師　Puddle + moyadesign
規　模　36 坪
結　構　木造
完工／開幕　2017 年（歇業）

09　The Magazine Shop
地　點　Gate Village 8, Podium Level, DIFC, Dubai, UAE
Web　　—
設計師　Case Design
規　模　43.2m^2
結　構　木造
完工／開幕　2014–2017 年（歇業）

10　Seesaw Coffee–外灘金融中心
地　點　上海市黃埔區
　　　　中山東二路558號
　　　　外灘金融中心2幢104商鋪
Web　　Seesawcoffee.com/cn/
設計師　Tom Yu Studio
規　模　室內97m2＋室外92m2
結　構　—（租戶）
完工／開幕　2018 年

11 Dandelion Chocolate–Ferry Building

地　點　One Ferry Building, San Francisco
　　　　94111, USA
Web　　dandelionchocolate.com/
設計師　Puddle + moyadesign
規　模　19.3m²
結　構　－（租戶）
完工／開幕　2017 年

12 Slater St. Bench

地　點　Suite 8, 431 St Kilda Rd, Melbourne,
　　　　Victoria, 3004, Australia
Web　　benchprojects.com.au/
設計師　Joshua Crasti and Frankie Tan of Bench
　　　　Projects
規　模　59m²
結　構　－（租戶）
完工／開幕　2014 年

13 星巴克–太宰府天滿宮表參道店

地　點　福岡縣太宰府市宰府3-2-43
Web　　starbucks.co.jp/
設計師　隈研吾建築都市設計事務所
規　模　177.52m²
結　構　木造
完工／開幕　2011 年

**14 SATURDAYS NEW YORK CITY
TOKYO**

地　點　東京都目黑區青葉台 1-5-2 代官山
　　　　IV 大樓 1 樓
Web　　saturdaysnyc.co.jp/
設計師　GENERAL DESIGN 一級建築士事務所
規　模　147.3m²
結　構　鋼筋混凝土
完工／開幕　2012 年

15 Blue Bottle Coffee 三軒茶屋店

地　點　東京都世田谷區三軒茶屋1-33-18
Web　　bluebottlecoffee.jp/cafes/sangenjaya/
設計師　Schemata建築計畫　長坂 常、
　　　　松下有為、仲野康則
規　模　99.52m²
結　構　鋼筋混凝土
完工／開幕　2017 年

16 ONIBUS COFFEE Nakameguro

地　點　東京都目黑區上目黑2-14-1
Web　　onibuscoffee.com/
設計師　鈴木一史
規　模　14 坪
結　構　木造
完工／開幕　2015 年

17 GLITCH COFFEE BREWED @ 9h

地　點　東京都港區赤坂4-3-14
Web　　glitchcoffee.com/
設計師　平田晃久建築設計事務所
規　模　4 坪
結　構　鋼骨
完工／開幕　2018 年（歇業）

18 六曜社珈琲店

地　點　京都府京都市中京區河原町三條下RU
　　　　大黑町40
Web　　rokuyosha-coffee.com/
設計師　DESIGNART
規　模　38m²（地下室）
結　構　木造
完工／開幕　1950 年

19 KOFFEE MAMEYA

地　點　東京都澀谷區神宮前4-15-3
Web　　koffee-mameya.com/
設計師　14sd / Fourteen stones design
規　模　13 坪
結　構　木造
完工／開幕　2017 年

20 Elephant Grounds 星街店

地　點　香港灣仔永豐街8號
Web　　elephantgrounds.com/
設計師　Kevin Poon collaboration with JJ Acuna
規　模　160m²
結　構　－（租戶）
完　工／開幕　2016 年

21 KB CAFESHOP by KB COFFEE ROASTERS

地　點　53 avenue Trudaine, 75009, Paris, France
Web　kbcoffeeroasters.com/
設計師　KB Team
規　模　45m^2
結　構　一（租戶）
完工／開幕　2010 年

22 HIGUMA Doughnuts ✕ Coffee Wrights 表參道

地　點　東京都澀谷區神宮前 4-9-13
　　　　MINAGAWA VILLAGE #5
Web　HIGUMA Doughnuts ➤ higuma.co/
　　　　Coffee Wrights ➤ coffee-wrights.jp/
設計師　CHAB DESIGN
規　模　51.26m^2
結　構　木造
完工／開幕　2018 年

23 三富中心

地　點　京都府京都市中京區三條通富小路
　　　　北東角中之町 24-3 三富中心 1 樓
Web　santomi-center.jp/
設計師　cafe co.
規　模　24.63m^2
結　構　鋼筋混凝土
完工／開幕　2018 年（歇業）

24 Bonanza Coffee Heroes

地　點　Oderbergerstrasse 35 10435, Berlin,
　　　　Germany
Web　bonanzacoffee.de/
設計師　Bonanza and Onno Donkers
規　模　70m^2
結　構　一（租戶）
完工／開幕　2006 年

25 ACOFFEE

地　點　30 Sackville Street, Collingwood,
　　　　Melbourne, Victoria, 3066, Australia
Web　acoffee.com.au/
設計師　Frankie Tan, Joshua Crasti, Nick Chen,
　　　　Byoung-Woo Kang
規　模　200m^2
結　構　紅磚＋鋼骨
完工／開幕　2017 年

26 Patricia Coffee Brewersw

地　點　493-495 Lt Bourke St Cnr Lt William
　　　　Melbourne, Victoria, 3000, Australia
Web　patriciacoffee.com.au/
設計師　Foolscap Studio
規　模　38m^2
結　構　紅磚
完工／開幕　2011 年

27 NO COFFEE

地　點　福岡縣福岡市中央區平尾3-17-12
Web　nocoffee.net/
　　　　nocorporation.jp/
設計師　14sd / Fourteen stones design
規　模　28.5m^2
結　構　鋼筋混凝土
完工／開幕　2015 年

28 COFFEE SUPREME TOKYO

地　點　東京都澀谷區神山町 42-3　1 樓
Web　coffeesupreme.com/
設計師　SMILES
規　模　27m^2＋屋頂 28.8m^2
結　構　鋼骨
完工／開幕　2017 年

29 ABOUT LIFE COFFEE BREWERS

地　點　東京都澀谷區道玄坂1-19-8
Web　about-life.coffee/
設計師　鈴木一史
規　模　16.55m^2
結　構　鋼骨
完工／開幕　2014 年

30 MAMEBACO

地　點　京都府京都市上京區春日町435
　　　　AOKI 大樓 1 樓
Web　coffee.tabinone.net/mamebaco/
設計師　MAKE CREATION
規　模　1坪
結　構　鋼骨
完工／開幕　2019 年

31 CAFE Ryusenkei

地　點　神奈川縣足柄下郡箱根町強羅 1300-72
Web　　cafe-ryusenkei.com/
設計師　設計事務所 ima
規　模　9m²
結　構　一（車廂）
完工／開幕　2013 年

32 FINETIME COFFEE ROASTERS

地　點　東京都世田谷區經堂1-12-15
Web　　finetimecoffee.com/
設計師　成瀬・豬熊建築設計事務所
規　模　57m²
結　構　木造
完工／開幕　2016 年

33 池淵牙科 POND Sakaimachi

地　點　大阪府岸和田市堺町5-5
Web　　ikebuchidentalofficc.com/
設計師　Teruhiro Yanagihara
規　模　240m²
結　構　鋼骨
完工／開幕　2017 年

34 Higher Ground Melbourne

地　點　650 Lt Bourke St, Melbourne, Victoria,
　　　　3000, Australia
Web　　highergroundmelbourne.com.au/
設計師　DesignOffice
規　模　450m²
結　構　一
完工／開幕　2016 年

35 Lune Croissanterie

地　點　119 Rose St, Fitzroy, Melbourne,
　　　　Victoria, 3065, Australia
Web　　lunecroissanterie.com/
設計師　一
規　模　440m²
結　構　一
完工／開幕　2015 年

36 OMOTESANDO KOFFEE

地　點　東京都澀谷區神宮前4-15-3
Web　　ooo-koffee.com/
設計師　14sd / Fourteen stones design
規　模　10坪
結　構　木造
完工／開幕　2011–2015 年（歇業）

37 walden woods kyoto

地　點　京都府京都市下京區榮町508-1
Web　　walden-woods.com/
設計師　嶋村正一郎
規　模　40坪（1、2樓合計）
結　構　木造
完工／開幕　2017 年

38 artless craft tea & coffee / artless appointment gallery

地　點　東京都目黑區上目黑 2-45-12 NAKAME
　　　　GALLERY STREET J2
　　　　（中目黑高架下85）
Web　　craft-teaandcoffee.com/
設計師　Shun Kawakami & artless
規　模　67.61m²（僅咖啡館與藝廊）
結　構　鋼骨
完工／開幕　2017 年

39 Dandelion Chocolate, Factory & Cafe Kuramae

地　點　東京都台東區藏前4-14-6
Web　　dandelionchocolate.jp/
設計師　Puddle + moyadesign
規　模　124 坪
結　構　木造
完工／開幕　2016 年

日本建築師帶你—
看懂世界魅力咖啡館

加藤匡毅的咖啡空間學！親自拍攝、手繪實測、平面圖解、解剖人氣咖啡館思考與設計之道
カフェの空間學 世界のデザイン手法　Site specific café design

作　　者	加藤匡毅 Puddle	
譯　　者	陳令嫻	
封面設計	白日設計	
內文排版	詹淑娟	
執行編輯	劉鈞倫	
責任編輯	詹雅蘭	
行銷企劃	王綬晨、邱紹溢、蔡佳妘	
總 編 輯	葛雅茜	
發 行 人	蘇拾平	

出　　版　原點出版 Uni-Books
　　　　　Facebook：Uni-Books 原點出版
　　　　　Email：uni-books@andbooks.com.tw
　　　　　105401 台北市松山區復興北路333號11樓之4
　　　　　電話：（02）2718-2001　傳真：（02）2719-1308
發　　行　大雁文化事業股份有限公司
　　　　　105401 台北市松山區復興北路333號11樓之4
　　　　　24小時傳真服務 （02）2718-1258
　　　　　讀者服務信箱 Email: andbooks@andbooks.com.tw
　　　　　劃撥帳號：19983379
戶　　名　大雁文化事業股份有限公司

初版 1 刷　2022年1月
初版 3 刷　2023年10月
定　　價　540元
I S B N　978-626-7084-03-8(平裝)

國家圖書館出版品預行編目(CIP)資料

日本建築師帶你一看懂世界魅力咖啡館:加藤匡
毅的咖啡空間學！親自拍攝、手繪實測、平面圖
解、解剖人氣咖啡館思考與設計之道 / 加藤匡毅
Puddle作；陳令嫻譯. -- 初版. -- 臺北市：原點出
版：大雁文化事業股份有限公司發行, 2022.01；
192面；17×23公分
譯自：カフェの空間学：世界のデザイン手法
ISBN 978-626-7084-03-8(平裝)
1.空間設計 2.室內設計 3咖啡館

967　　　　110021864